Robert Walser

LEBEN IN BILDERN

Herausgegeben von
Dieter Stolz

Robert Walser

Perikles Monioudis

DEUTSCHER KUNSTVERLAG

Der Mond blickt zu uns hinein,
er sieht mich als armen Kommis
schmachten unter dem strengen Blick
meines Prinzipals.
Ich kratze verlegen am Hals.
Dauernden Lebenssonnenschein
kannte ich noch nie.
Mangel ist mein Geschick;
kratzen zu müssen am Hals
unter dem Blick des Prinzipals.

Der Mond ist die Wunde der Nacht,
Blutstropfen sind alle Sterne.
Ob ich dem blühenden Glück auch ferne,
ich bin dafür bescheiden gemacht.
Der Mond ist die Wunde der Nacht.

Robert Walser, *Im Bureau*, 1897/98

Inhalt

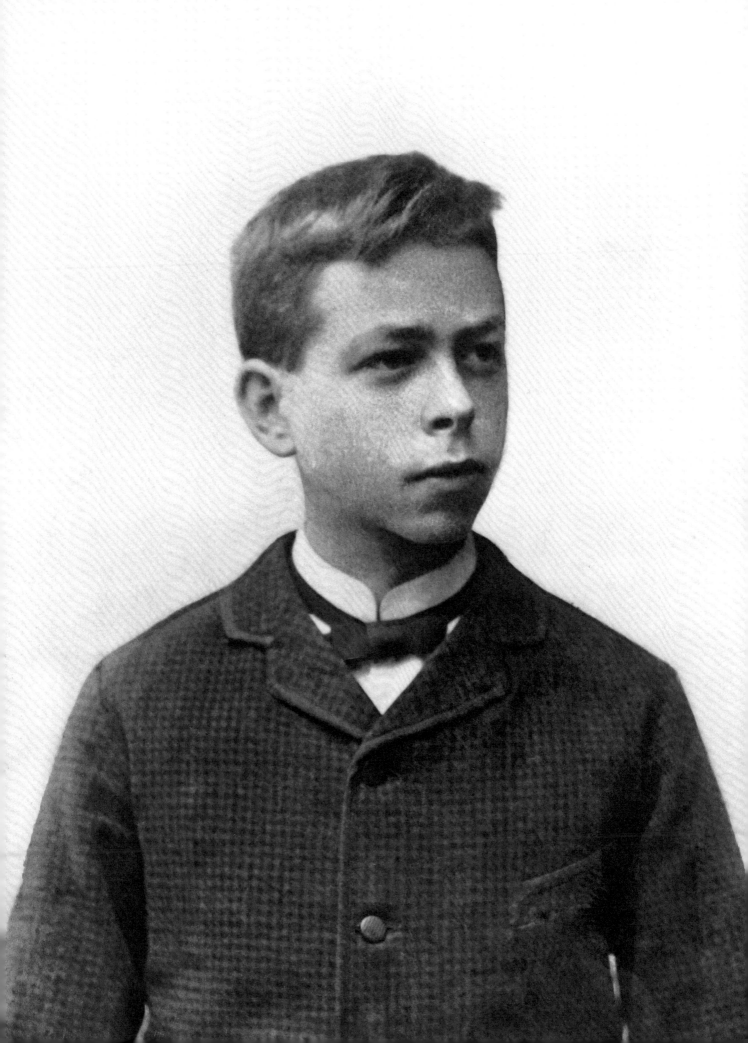

Im Vorbeigehen

P rüfe Deine Empfindungen nicht lange, sondern folge ihnen,
ob sie schlimm oder gut sind: damit machst Du Erfahrungen,
und nur solche nützen. – Immer Dein flinker Bruder R.«

Robert Walser an seine Schwester Fanny, wohl im Juni 1905

Wie oft und mit welch wissenschaftlicher Routine ist schon versucht
worden, Robert Walser mit sich selbst in Zusammenhang zu bringen!
Keine akademische Disziplin, die nicht längst herangezogen worden
wäre, um jeden noch so im Verborgenen vermuteten Aspekt seiner
zugegebenermaßen oft abenteuerlichen Existenz und seines wie aus
einem großen Füllhorn über die Welt geschütteten, breiten und tie-
fen Werks zu beschreiben und mithin zu erklären. Selbst so mancher
Dichter ließ sich geflissentlich auf dieses Spiel ein, das da lautet: Er-
klär mir den merkwürdigen Walser!

Als Objekt einer behavioristischen und als Subjekt einer nachgerade
voyeuristischen Begierde aber taugt Walser nicht. Empathie lautet,
wie so oft, auch hier das Zauberwort. Und tatsächlich sind es nicht
seine Haken, die er schlägt, nicht seine unzähligen Wohnungswech-
sel und erratisch anmutenden Aufkündigungen von Arbeitsverhält-
nissen, nicht seine »Unstetigkeit«, sondern sein diese bedingender
poetischer Instinkt, dem sich in Gedanken und Lektüre zu folgen
lohnt. Nur vom *poetischen Instinkt* geleitet, gelangen wir auf direktem
Weg zu Walsers Romanen, Dramoletten, Prosastücken, Gedichten, ja,
auch zu den Briefen; darüber hinaus weist er uns den Weg durch die
Serpentinen der Walser'schen Biographie.

Die alten Griechen unterschieden, wenn sie vom Leben eines Men-
schen sprachen, zwischen *biós* und *zoë*: dem eigentlichen, bewusst
gestalteten Lebensbogen, und dem, was man, stark verkürzend, die
bare Verrichtung des Alltags bezeichnen könnte. Dieser Essay zu Ro-

Robert Walser als Konfirmand in Biel.
Um 1893.

bert Walser – bis heute einer der größten Stilisten unter den Schweizer Literaten – handelt natürlich auch von dessen *zoë*; es ist aber vor allem sein *biós*, dem wir im Folgenden huldigen wollen.

Und schon stehen wir im Robert Walser-Zentrum in der Berner Altstadt, das man vom Bahnhof in wenigen Minuten zu Fuß erreicht. Man steigt die Stufen des Hauses in das erste Stockwerk hinauf und wird nicht nur von der Sammlung aller Walser'schen Original- und Lizenzausgaben inklusive der Übersetzungen von den hohen Regalen her freundlich begrüßt, sondern auch von dem Leiter des Robert Walser-Zentrums, Dr. Reto Sorg, und vom Leiter des Robert Walser-Archivs des Walser-Zentrums, Dr. Lucas Marco Gisi. Sie führen den angemeldeten Gast in einen Nebenraum, in dem gerade eine Ausstellung mit freien Illustrationen zu einem Roman Walsers gezeigt wird. Walser als Mensch, Walser als Figur, Walser als gebietsübergreifendes Thema – das alles ist hier möglich. »Bekanntlich legt man ja in das, was man liest, eigenes Gedankliches«, schrieb Walser in seinem letzten Band *Die Rose* (1925).

Das Robert Walser-Zentrum und die Berner Tageszeitung *Der Bund* hatten sich für den 1. April 2017 den Scherz ausgedacht, eine fingierte Meldung über das Auffinden von Walsers Fahrrad in die Welt zu setzen. »Der Literaturwissenschaft löst sich mit dem sensationellen Fund das jahrzehntealte Rätsel, wie der als schwerer Raucher und ausschweifender Trinker bekannte Dichter die von ihm beschriebenen langen Wanderungen in kürzester Zeit bewältigen konnte«, stand in dem bebilderten Artikel. Der Walser-Forscher Prof. Peter Utz deutete darin augenzwinkernd auf den Holzweg: »Robert Walsers ›Jetztzeitstil‹ ist gewissermaßen ein Schreiben im Freilauf. Er lässt ungebremst die Eindrücke in einem Tempo vorbeiflitzen, in dem ein Radfahrer die Landschaft wahrnimmt.«

War Robert Walser gar kein »Spaziergänger«, sondern in Wahrheit ein »Grand Pedaleur«? Walser hätte seine helle Freude an dieser Meldung gehabt – und bestimmt auch darüber, dass sich so viele Menschen in einem nach ihm benannten Kontor ausschließlich mit dem beschäftigen, was er in einigen Jahrzehnten seines Lebens – nicht den letzten, die er in der Heil- und Pflegeanstalt Herisau literarisch verstummt verbrachte – niedergeschrieben hat. Er hätte seine linke Hand dafür hergegeben, um in diesem Haus als einfache Schreibkraft arbeiten zu dürfen, als Kommis, der er dann war, wenn er wieder einmal dringend Geld brauchte.

Bücherregal im Robert Walser-Zentrum in Bern.

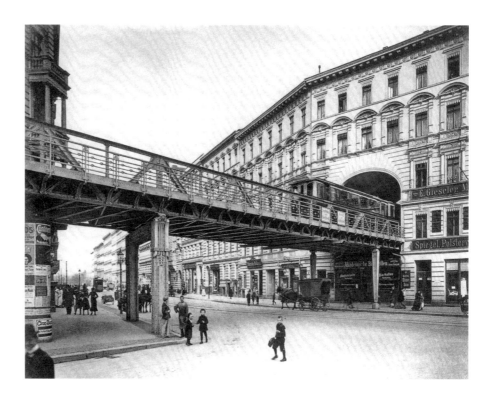

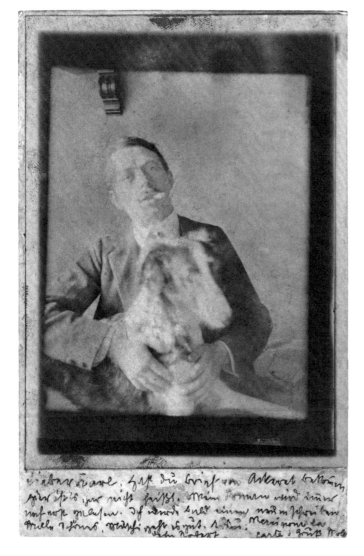

Die Berliner Hochbahn an der Dennewitz-
straße, 1905.

Robert Walser mit Lola, dem Hund seines
Bruders Karl Walser, am 30. Juli 1906.
Die Karte mit seinem Porträt schickte
Robert an den Bruder in Paris.

Sein Kompass war geeicht auf die literarische Produktion. Darin wollte er reüssieren, »arrivieren«. Es ist ihm gelungen – ohne sich selbst als Ganzes, als *biós*, in der Konsequenz seiner Handlungen erfüllen zu müssen. Zugleich war Walser durchaus der *zoë* zugeneigt, er liebte den Alltag mit seinem wechselnden Personal aufs Innigste, er lebte im Vorbeigehen, *en passant*. Er war vernarrt in Passanten, denen er sich am liebsten an den Hals geworfen oder besser noch an den Rockzipfel geheftet hätte. Ganz bestimmt so in dem sich zur Weltstadt aufwerfenden Berlin, um 1906, als die spektakuläre Berliner Hochbahn die hegemoniale Ambition der Metropole dick unterstrich, und besonders gern in der tosenden, tobenden Friedrichstraße, Unter den Linden oder am Alexanderplatz, wo der ewigklamme Walser im »Armenlokal« *Aschinger 4. Bierquelle* zu essen und zu trinken pflegte.

Schon der 27-Jährige suchte bevorzugt diese bestimmte Filiale des seinerzeit größten Gastronomiebetriebs Europas mit den bis zu zwei Dutzend Stehbierhallen, fünfzehn Konditoreien, acht Restaurants und den zahlreichen Verkaufsstellen auf. Da war Bier zum Einheitspreis erhältlich, und das Angebot stand, zu einem Teller Suppe so viele Brötchen – Schrippen, wie man in Berlin sagt – zu verzehren, wie man nur kann. Heute würde man eine solche Einrichtung ein »All-You-Can-Eat« nennen, wenngleich sich damals das Personal an solchen Orten noch sehr viel heterogener ausnahm – auch das lockte Walser. Das *Aschinger* war das perfekte Lokal für den hungrigen Beobachter, der sich, ohne jede Zuneigung und ohne substanzielle Bindung außerhalb der Herkunftsfamilie, zum Subsistenzschriftsteller entwickeln wollte. Allein auf seinen Bruder Karl konnte er in Berlin zählen; bei dem zum sehr erfolgreichen Bühnenmaler und -ausstatter Avancierten wohnte er immer wieder.

Im monströsen Berlin lebte Walser ohne Liebe, vielleicht auch ohne eine besondere Liebe zu sich selbst. Sein Bauch und seine Augen wurden im *Aschinger* satt. Wo seine Seele? Als selbstverliebt wurden seine Werke zur Zeit ihrer Entstehung vereinzelt bezeichnet. Das war nicht nur angesichts der Tatsache, dass er für die große Bühne ehrliche Abneigung empfand und den hochmütigen Auftritt verlachte, eine bemerkenswerte Fehleinschätzung. Walser liebte das Ornament und die Ausschweifung; seine thematischen Durchführungen unterlagen keinem narrativen Kalkül oder gar einer Art »Plot« – und waren deshalb als solche kaum zu erkennen, am ehesten noch in den Romanen. Mit anderen Worten, sein Schreiben folgte dem, was Georg Christoph Lichtenberg in einem Aphorismus mit der Feststellung

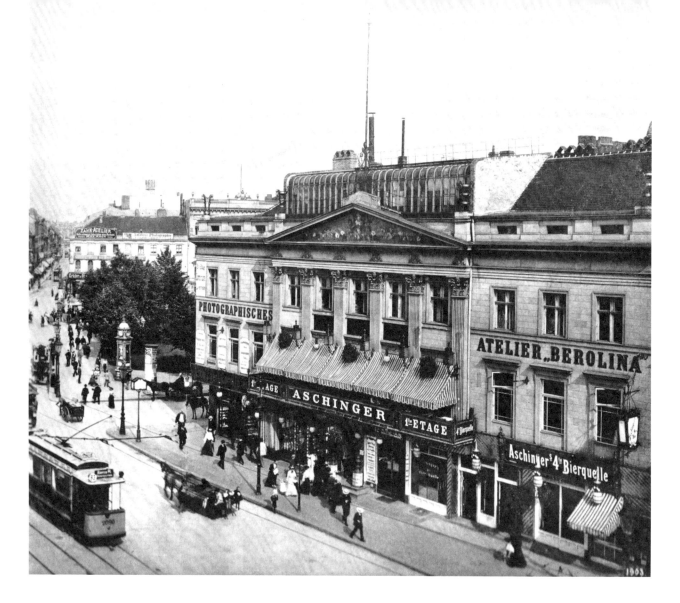

präkognitierte: dass man den Vollmond nur dann deutlich erkennt, wenn man knapp an ihm vorbeischaut.

Walsers *Éducation sentimentale* in Berlin misslang – falls eine solche je misslingen kann. Seine Schriftstellerwerdung hingegen nahm dort ihren Anfang. Der Binnenwahrheiten aus dem trauten Familienkreis verlustig gegangen, suchte er in den Außenwirklichkeiten der Großstadt und in deren nach allen Richtungen ausdifferenziertem Personal Halt, wo kein Halt zu finden war. Er war seine eigene Scholle.

Walser schrieb in der deutschen Hauptstadt über seine Geschwister. Zurück in der Schweiz aber, von der acht Jahre dauernden Berliner Erfahrung bis ins Mark erschüttert und nachhaltig verunsichert, suchte er in den Provinzstädten ausgerechnet die große Welt und schrieb über Bieler und Berner Passanten, als triebe sie das Magnetfeld einer Weltstadt an. Nur die hochtrabendsten Vergleiche waren ihm dann gut genug, um dem bedächtigen Trott der schmucken Schweizer Bundesstadt Bedeutung zu verleihen.

Beide (intentional vertauschten) Zugriffe auf Stoff und Material waren, existenziell betrachtet, problematisch. Literarisch aber ging sein Projekt auf: Wir lesen seine Texte noch heute, und der Genuss aus der Walser-Lektüre ist über die Jahrzehnte nicht geringer geworden. Im Gegenteil, seine Bücher liegen nunmehr in vielen Sprachen und weltweit vor. Sein Lebenswerk hat die Leser erreicht.

Aristotelisch gesprochen, hat seine Mimesis der prekären, hoffnungsgeleiteten Künstlerexistenz wenigstens noch zu *unserer* Katharsis geführt. Denn er hat für uns Erfahrungen der Fremde, der Isolation und der Frustration gemacht, die wir in dieser Form nicht selbst wiederholen müssen, um sie nun zu (er-)kennen. Wir lachen, klagen, hadern, bedauern, frohlocken, denken, gehen neben ihm, wenn wir seine Texte lesen, und wir tun das alles, raumzeitlich versetzt, ohne uns selbst den Mühen und Umständen aussetzen zu müssen, die für die Primärerfahrung des Niederschreibens unabdingbar waren.

Ob er nun eine Wahl hatte oder nicht, Robert Walser verlangte sich eine kolossale Anstrengung ab, er schenkte sich nichts. Das Opfer, ließe sich annehmen, konnte nicht groß genug sein. Schließlich hatte Walser – was in so mancher idealisierenden Darstellung seines Lebens ausgeblendet wird – in Berlin zunächst alle Trümpfe in der Hand. Er war so stark vernetzt wie zumindest kein zweiter Schweizer Autor der Zeit,

Aschinger 4. Bierquelle am Berliner Alexanderplatz. Aufnahme von 1904.

Robert Walser um 1906/07, während seiner Zeit in Berlin.

Bruno Cassirer, 1921. Porträt von
Max Liebermann.

Karl Walser und seine Frau Trude im Jura,
um 1912.

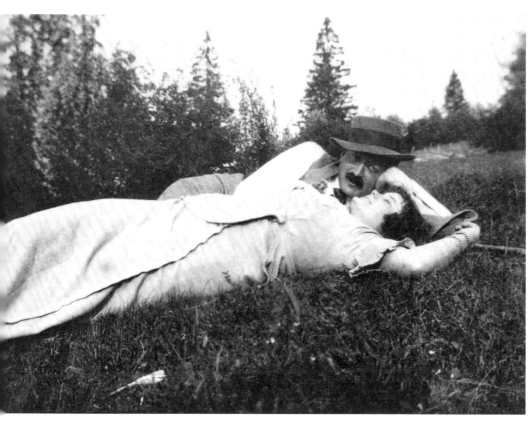

er stand in der Gunst großer Verleger, er war deren Protegé und immer vorn mit dabei, wenn sie zum Beispiel neue Zeitschriften lancierten.

Walser war noch vor seinem dreißigsten Lebensjahr eingeführt in die maßgeblichen Berliner Künstlerkreise. Er publizierte seine Feuilletons in den wichtigsten Zeitungen – und er war schon bald nichts Geringeres als der Sekretär der Berliner Secession. Das lässt sich mit Fug und Recht als steile Karriere bezeichnen. Zu verdanken hatte er seinen Aufstieg vor allem Bruno Cassirer, der von Karl Walser auf den jungen Literaten aufmerksam gemacht worden und der von ihm fasziniert war. Karl hatte 1902 in der Berliner Secession ausgestellt und kannte daher Cassirer, den bedeutenden Mäzen, Galeristen und Pferdezüchter, der Robert Walser lange förderte.

Schnell aber war der Punkt erreicht, da man Walser in seiner Absetzbewegung zu allem Verfeinerten und sicher auch zu den überkommenen Konventionen der Zeit an den meisten Orten nicht mehr ganz ernst nahm. Für ihn kam erschwerend hinzu, dass Karl 1910 heiratete und sich fortan nicht mehr so intensiv um seinen kleinen Lieblingsbruder kümmern konnte. Doch den scheint das ohnehin kaum gestört zu haben: gesellschaftliche Höhen – Walser pfiff darauf. Er sah sich monokausal als Schriftsteller, folgte allein seinem *poetischen Instinkt* und nahm lieber den rasanten sozialen Abstieg grobfreiwillig in Kauf, als sein Schreiben auch der Gefahr der Bloßstellung auszusetzen. Das mag etwas Hochmütiges an sich haben, aber die selbstgewählte Deklassierung hängt mit der Irritation dieses überaus schamhaften Menschen darüber zusammen, beim zeitgenössischen *Publikum* nicht angekommen zu sein.

Viele in den maßgeblichen literarischen Kreisen äußerten ihre beträchtlichen Erwartungen an die literarische Hochbegabung, die der junge Mann darstellte – und als dann der Erfolg im Handel gänzlich ausblieb, ihre Überraschung. Walser nahm den Misserfolg persönlich. Und er löste dieses sein größtes Problem, die komplette Erfolgslosigkeit bei höchstem Zuspruch, mittels bewusster und akribisch betriebener Selbstverkleinerung, wie er das sein Leben lang getan hatte. Selbst namhafte Kollegen wie Robert Musil, Kurt Tucholsky, Hermann Hesse oder Franz Kafka zogen ihren Hut vor ihm. Kaufen konnte er sich dafür nichts. Seinem Lektor im Insel Verlag, Christian Morgenstern, schrieb er schon 1906, vor der Niederschrift seiner ersten Romane: »Außerdem ist es gerade so schön, *nichts* zu sein, es hat eine höhere Glut, als das *Etwas*-Sein.«

Familienangelegenheiten

Dem heranwachsenden Kinde schleichen Vater und Mutter leise durchs Leben nach.«

Robert Walser, *Poetenleben*, 1917

Kinder sprangen die schmale Holztreppe zum sonnendurchfluteten Wohnzimmer hinauf, Robert und einige seiner Geschwister hatten sie schon erwartet. Sie setzten sich auf den Boden und packten schnell eine Spielzeugschachtel aus. Recht oft kam es inzwischen vor, dass die Walser-Geschwister andere Kinder zu Besuch hatten, unter der Woche, vor allem aber am Wochenende. In der Tür seines Spielwarengeschäfts, das er im Erdgeschoss des städtischen Reihenhauses in der Nidaugasse 36 in Biel betrieb, stand Adolf Walser und lächelte, obwohl die Geschäfte eher mäßig liefen.

Elisa Walser, Adolfs Gattin, hatte ihn schon früh dazu angehalten, von seinem – eine Zeitlang auch in Paris – erlernten Beruf des Buchbinders wegzukommen. Sie hatten ehrgeizige Pläne: eine kinderreiche Familie, eine avancierte gesellschaftliche Stellung, finanzielle Sicherheit – Adolf musste dazu ins Gewerbe einsteigen, und er handelte mit Haushaltsartikeln aller Art. Er ging jetzt auf die vierzig zu. Jung war das nicht mehr. Die Kinderschar musste durchgebracht werden, und Elisa konnte nur insoweit helfen, als ihr sich erratisch verfinsternder Gemütszustand es erlaubte. Dass die Kinder und ihre Spielkameraden sich von den Dingen, die im Untergeschoss zum Verkauf standen, etwas borgten, störte auch sie damals nicht.

Doch die Probleme wurden immer größer, und das ging nicht spurlos an der vielköpfigen Familie vorüber. Elisa Walser brachte acht Kinder zur Welt. Bei ihrer Hochzeit war sie 29 Jahre alt, ihr Mann Adolf »schon« 35. Elisa wurde mit dem fortschreitenden sozialen Abstieg und auch mit der Schmach darüber nicht fertig. Sie gab vor allem

Robert Walser als Kind. Biel, um 1880.

ihrem Mann die Schuld für die unaufhaltsam voranschreitende Misere, in die ihre Familie langsam, aber sicher geschlittert war. Elisa Walser wurde cholerisch, man begann, sich für sie zu schämen. Zuhause schmiss sie Gegenstände herum. Sie war nervlich angeschlagen, deprimiert. Im Herbst 1894 starb sie im Alter von 55 Jahren.

Zurück in der Nidaugasse 36, da schien die Welt noch in Ordnung: Robert warf die Blechteile, die sich zu einem Puppenhaus zusammenbauen ließen, hin und stieg langsam die Treppe hinunter. Im Laden setzte er sich auf den Bürostuhl seines Vaters und drehte sich um die eigene Achse. Rechnungen, Lieferscheine, beschriftete Umschläge flogen an ihm vorbei, in seinem Auge verschwammen sie zu einem großen schriftlichen Zusammenhang, den er erst später begreifen würde – als Kommis dann umso gründlicher. Als der Stuhl zum Stillstand kam, blickte Robert aus dem entfernten Schaufenster auf die breite Dufour-Strasse. Weiter vorn hätte sich auf der rechten Seite das repräsentative Progymnasium unterscheiden lassen, das er, wenn auch nicht bis zum Schluss, besuchen würde. Die Einnahmen seines Vaters reichten dazu nicht ganz aus.

1879 eröffnete Adolf Walser sein »Magazin«. Es handelte sich dabei um ein veritables Ladenlokal, ein »Magasin«, wie die andere Hälfte Biels, die Französisch sprechende, dazu sagte. Zehn Jahre hatte Adolf Walser gebraucht, um sich finanziell entsprechend aufzustellen. Als Ausgangspunkt hatten noch die einfachen Räumlichkeiten unter der Adresse Haus Gelb Quartier 113 gedient, wo Robert Walser 1878 als siebtes von später acht Geschwistern geboren wurde.

Doch schon 1885, sechs Jahre nach der Eröffnung des »Magazins Adolf Walser«, trat die Krise deutlich zutage. Nicht nur, dass Adolf Walser sein Domizil in der Nidaugasse nicht mehr halten konnte und in der wirtschaftlichen Depression mit der weit weniger angesehenen Zentralstrasse Vorlieb nehmen musste. Der plötzliche Tod des ältesten Sohns, Adolf Emil, prüfte die verunsicherte Familie zusätzlich. Eine Katastrophe kam zur anderen.

Der Pennäler Robert Walser hatte immer weiter Pech. Das Progymnasium, in das er 1888 eingetreten war, musste er 1892 unverrichteter Dinge verlassen – obwohl seine Noten hervorragend waren. Vater Adolf, der inzwischen mit Wein und Öl handelte, hatte vom Gemeinderat der Stadt Biel schon 1889 einen deutlichen Hinweis erhalten. Es wäre bei einem so geringen Einkommen angebracht, seine Kinder

Robert Walsers Mutter Elisa, aufgenommen im Fotostudio Schricker in Biel. Undatierte Aufnahme.

Der Vater Adolf. Undatierte Fotografie.

Robert Walsers Geburtshaus in der Dufour-Strasse 3 (rechts) in Biel, kurz vor dem Abriss im Jahr 1926.

Biel Bienne
Nidaugasse I — Rue de Nidau

Die Nidaugasse 27 in Biel (rechts).
Im ersten Stock des Gebäudes befand
sich zu Walsers Lehrzeit die Filiale der
Berner Kantonalbank. Aufnahme vor 1909,
historische Ansichtskarte.

in eine Anstellung zu geben. Robert begann eine Lehre bei der Berner Kantonalbank in Biel. Auf dem Weg von dem auch räumlich beengenden Elternhaus am Stadtrand zur Arbeit bei der Bank kam er unweigerlich in die Nähe jenes Hauses, das für ihn einst das Glück auf Erden bedeutete, denn die Bank befand sich im ersten Stockwerk der Nidaugasse 27. Sinnbildlich mochte diese räumliche Nähe Walser erschienen sein – dafür, dass das Vertraute nur im Erfolg zusammengehalten werden kann.

Worauf konnte er sich verlassen, wenn es doch möglich war, über Nacht nichts mehr zu besitzen und wegziehen zu müssen? Wenn man wie sein ältester Bruder einfach so sterben konnte? Wenn man die Schule verlassen musste, obwohl man die besten Klausuren schrieb und sich rein gar nichts hatte zuschulden kommen lassen? Wenn er, der doch zu Hause bei seinen größeren Brüdern nichts zu melden hatte und nur mit guten schulischen Leistungen und vorbildlichem Betragen bei ihnen auffallen konnte, selbst um diese Chance betrogen wurde. Was war dann richtig? Was war falsch?

Der kleine und dann der adoleszente Robert Walser musste, was verunsichernd genug war, einsehen, dass die eigenen vier Wände keinen wesentlichen Schutz bieten konnten. Auch als Erwachsener wechselte er, nunmehr auf sich allein gestellt, die Wohnadressen in schneller Folge. Walser erlebte in seiner Geburtsstadt Biel den Niedergang seines Elternhauses von der Sphäre des Bürgertums in die so peinliche wie bittere Nähe zum Prekariat. Dieser gesellschaftliche Abstieg hat ihn zweifellos geprägt, und äußere Umstände sowie wegweisende innere Entwicklungen formten sich in Walser zu einer thematischen Fixierung.

Gleich mehrere Romane – als erster *Der Gehülfe* (1908) über den im Bankrott endenden Ingenieur und Erfinder Carl Dubler – zielen auf die Fährnisse ab, auf die Dauer eine stabile Lage in der Gesellschaft einzunehmen. Geradezu schicksalhaft erlebte Walser als gestandener Mann auch selbst genau das wieder: den schnellen Aufstieg in der deutschen Hauptstadt bis zum Sekretär der Berliner Secession und den langen Fall in die Entmündigung in der Ostschweizer Provinz.

So wurde die Dichotomie des Großen im Kleinen und des Kleinen im Großen Walser gewissermaßen in die Wiege gelegt. Das Herrschaftliche und das Dienen, das Sichtbare und das Versteckte – spätestens mit dem amtlichen Schreiben, worin seinem Vater nahege-

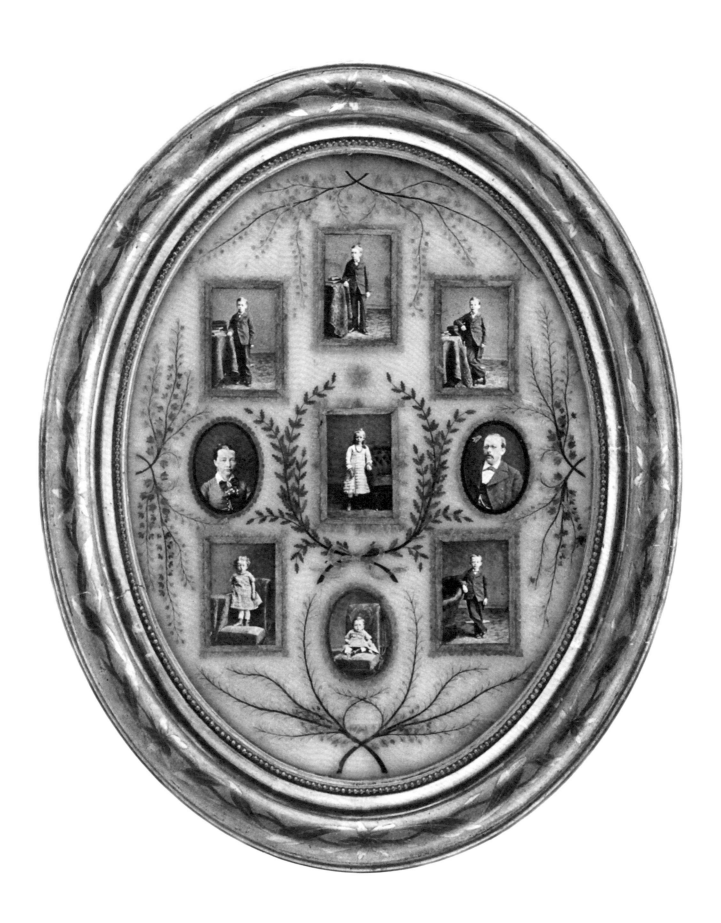

legt worden war, seine Kinder in Lohn und Brot zu bringen, dürfte der Bezug auf diese Gegensatzpaare für Walser handlungsleitend geworden sein.

Und wie erging es seinen Geschwistern? Die Walser-Kinder hatten in ihrem Leben zum Teil beträchtlichen Erfolg – das Gespenst des persönlichen Scheiterns aber verfolgte die meisten. Hermann Walser (geb. 1873) nahm für Robert eine Vaterrolle ein, auch deshalb, weil er sein Geographiestudium abschloss und in der Folge an Stelle des gescheiterten wirklichen Vaters für die Familie aufkam. Der spätere Professor der Universität Bern suizidierte sich, alleinstehend, 1919.

Ernst Walser (geb. 1873) hatte wohl als erstes der Geschwister einen Sinn für die Künste gezeigt. Karl und Robert bewunderten den sanften Ernst, der es als Hauslehrer bis nach Neapel schaffte. 1898 wurde er der Psychiatrie übergeben, er kam in dieselbe Klinik Waldau wie später Robert. Nach achtzehn Jahren, 1916, starb er dort.

Oscar Walser (geb. 1872) wiederum war das, was Robert nie sein wollte: ein Bankangestellter durch und durch. Für krank hielt er seinen jüngeren Bruder Robert nie.

Fanny Walser (geb. 1882) wurde Dentaltechnikerin. 1899 wohnte sie gemeinsam mit ihrem Vater Adolf zur Untermiete bei einer gewissen Flora Ackeret. Diese war verheiratet und acht Jahre älter als Karl Walser, der – was Folgen hatte – zu Besuch kam. Karl und Flora Ackeret begannen eine Affäre, und als Flora ihren Mann verlassen wollte, stand dieser Kopf. Karl verzog sich schnell – nach Berlin. Dorthin folgte ihm später Robert. Gemeinsam wollten sie der Metropole trotzen.

Roberts ältere Schwester Lisa (geb. 1874) musste unter den Geschwistern »Tanner«, pardon, Walser den Part der früh verstorbenen Mutter übernehmen, zumindest für Robert und Fanny. So wie Ernst wurde sie Lehrerin, und so wie er hatte sie einen Auslandsposten angenommen, in der italienischen Hafenstadt Livorno, wo sie vier Jahre verbrachte. Sie war es auch gewesen, die die kranke Mutter Elisa pflegte, als es mit ihr zu Ende ging.

Just in dieser Phase der sich als final erweisenden Krankheit seiner Mutter wollte Robert – inspiriert von Ernst und Karl und noch mehr von einer Aufführung von Schillers *Die Räuber* im Stadttheater Biel –

Medaillon der Familie Walser, um 1879. Die Fotos zeigen im Uhrzeigersinn: Adolf, Hermann, den Vater Adolf, Ernst, Robert, Karl, die Mutter Elisa, Oscar und in der Mitte Lisa.

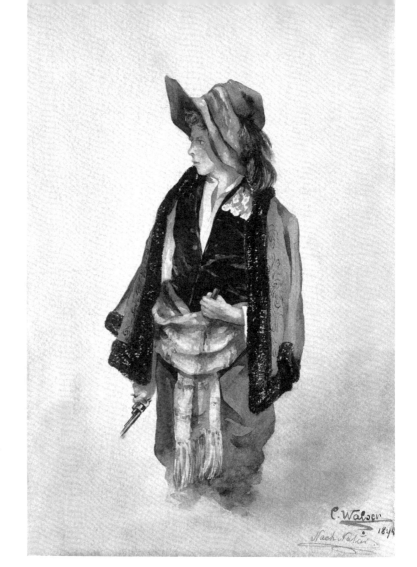

Karl Walsers Aquarell von 1894 zeigt seinen
sechzehnjährigen Bruder Robert als Räuber
Karl Moor aus dem Drama *Die Räuber* von
Friedrich Schiller.

Karl und Robert Walser wohnten in
Stuttgart in der »Herberge zur Heimat«
an der Gerbergasse. Das Foto zeigt den
Speisesaal, um 1900.

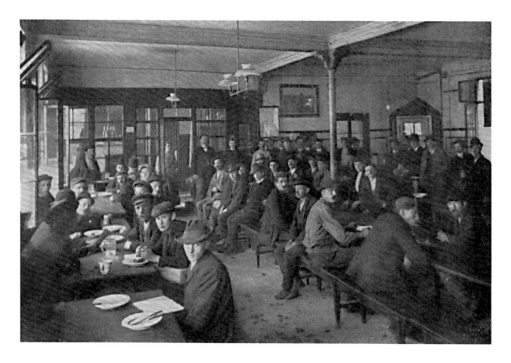

nur noch eines: unterschiedliche Rollen annehmen, Schauspieler werden. Karl malte Robert, Monate vor dem Tod ihrer Mutter, beim Einüben der Rolle des Karl Moor. Als Karl 1895 nach Stuttgart ging, um eine Lehre als Dekorationsmaler zu absolvieren, folgte ihm Robert – nicht ohne zuvor seine Lehre abgeschlossen und eine viermonatige erste Anstellung in Basel absolviert zu haben. In Stuttgart aber zeigte sich spätestens nach einer verunglückten Sprechprobe, dass er vielleicht doch besser andere Prioritäten setzen sollte.

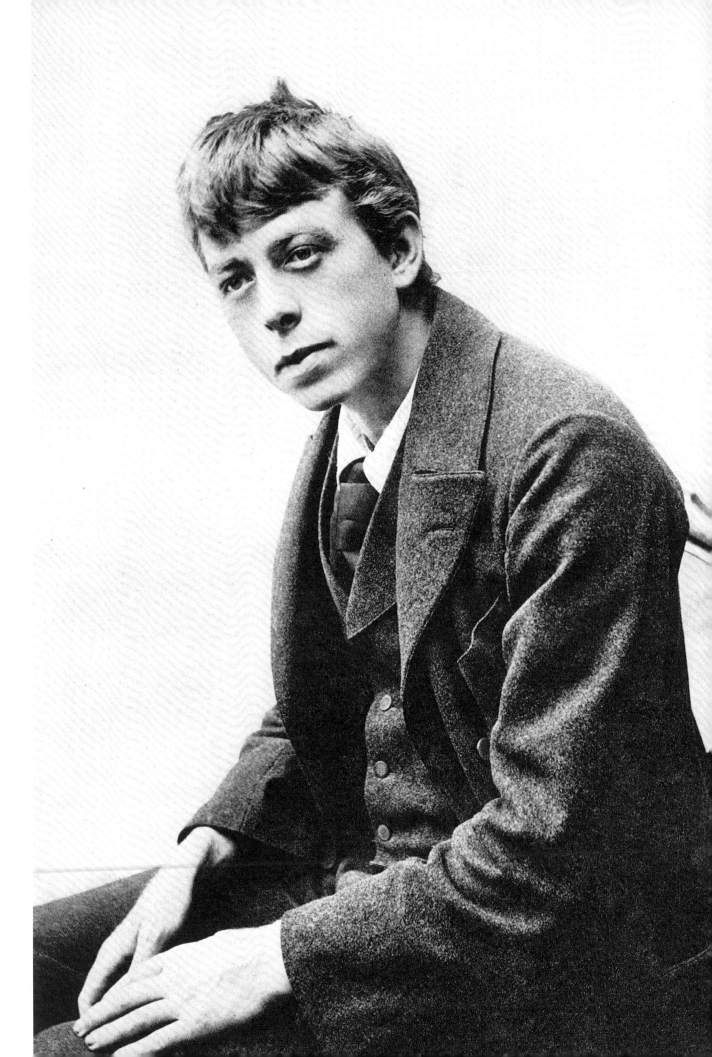

Aufbruch in das Eigene

A ngesichts einer für mich ungünstigen Situation trage ich den Kopf hoch, indes mich eine günstige Lage leicht einschüchtert.«

<div align="right">Robert Walser, Sätze, 1927</div>

Zurück in der nahen Schweiz ließ sich Walser bei der Transportversicherungsgesellschaft »Schweiz« in Zürich anstellen, gleich beim berühmten Paradeplatz. Der Achtzehnjährige begann eine mutmaßliche Liebelei mit einer gewissen Johanna Lüthy, einer Verkäuferin in einem Laden, die wie er aus Biel stammte und die ihm die niederen Quartiere der Stadt zeigte. Sie bewohnte das benachbarte Zimmer. Er verewigte sie später in einem Prosastück, das ihren Namen trägt.

Nur kurz danach lernte Walser auch Luisa Schweizer kennen. Sie brachte ihm die Ideale und Wünsche der Arbeiterschaft näher. Er kannte sonst eher die Welt der Finanzen und Geschäftsbücher – denen er im Übrigen weiter die Treue zu halten gedachte. An seine Schwester Lisa schrieb er: »Ein Mensch, der sich die Sehnsucht abgeschüttelt hat, hat besser gethan, als ein anderer, der hundert sehr gut gereimte, aber sehnsüchtige Lieder geschrieben hat.«

Er zog um, und dann zog er wieder und wieder um. Und er schrieb erstmals Gedichte, die er vor sich gelten lassen konnte. Die Sonntagsausgabe der Berner Zeitung *Der Bund* veröffentlichte im folgenden Jahr, 1898, eine Auswahl unter den Initialen Walsers. Als Franz Blei auf die Gedichte stieß, wollte er den Autor kennenlernen. Er reiste nach Zürich und wurde in der Folge einer der größten Förderer des jungen Talents, zu denen in gewissem Sinne auch sein »Entdecker« Josef Viktor Widmann zählt, Feuilletonredakteur beim *Bund*. Wenige Monate nach dieser allerersten Publikation musste Walser hinnehmen, dass sein Bruder Ernst in die Klinik Waldau eingeliefert worden

Robert Walser, 1899.

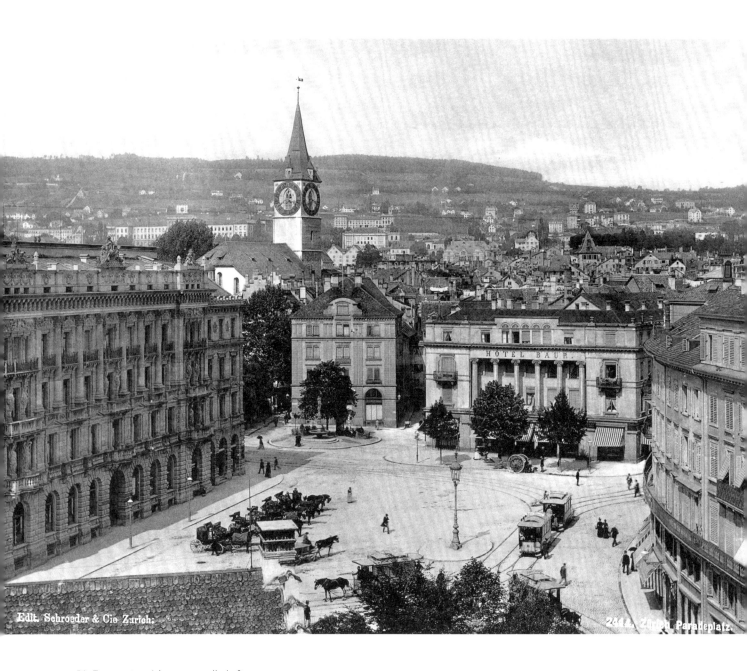

Die Transportversicherungsgesellschaft
»Schweiz« im Feldhof (das Gebäude
Mitte links) am Zürcher Paradeplatz.
Aufnahme um 1895.

war; wiederum einige Monate später – er wohnte inzwischen in Thun im Kanton Bern und hatte dort zunächst bei der Spar- und Leihkasse gearbeitet und dann bei einer Brauerei – hörte er, dass Karl nach jener besagten Affäre nach Berlin gezogen war.

Robert blieb trotzdem vorerst in Thun, und Widmann veröffentlichte im *Bund* erstmals auch Prosa des jungen Walser, *Der Greifensee*, ein »Prosastück«. Im Herbst dann erschienen, vermittelt durch Franz Blei, gleich in der ersten Ausgabe der Münchener Zeitschrift *Die Insel* vier Gedichte. Es sollten weitere Veröffentlichungen in der *Insel* folgen. Der junge Schriftsteller zog daraufhin für ein paar Monate nach Solothurn, wo er viel las und korrespondierte – kürzlich hat man Briefe aus jener Zeit in der dortigen Bibliothek entdeckt.

Doch dann zog es ihn erneut weiter, nach München. Der erlauchte *Insel*-Kreis schüchterte den jungen Mann ohne höhere Bildung allerdings gehörig ein. Dennoch meldet er sich Ende November 1900 in der bayerischen Hauptstadt amtlich an. Nach einem weiteren Jahr, in dem Walser wiederum viel gereist war, kehrte er nach Zürich zurück und schrieb sein erstes Buch, *Fritz Kochers Aufsätze*. Mit dem Manuskript fuhr er umgehend nach Berlin. Einen Verleger fand er auf die Schnelle jedoch nicht. Verängstigt nun auch von der deutschen Großstadt, suchte er Zuflucht bei Lisa, die damals noch in Täuffelen am Bielersee lebte.

Lange blieb er dort nicht, denn der Schrecken der Metropole wich der Verheißung des Publizierens – und des Schreibens. Wieder in Zürich, betätigte er sich Ende 1902 zunächst in der »Schreibstube für Stellenlose« als Schreibkraft und las daneben viel. Er wechselte die Anstellungen, arbeitete etwa in Winterthur und dann auch bei dem erwähnten Carl Dubler in Wädenswil als »Gehülfe«, bevor er 1904 bei der Zürcher Kantonalbank anfing.

Im Sommer dann hatte sich der Insel Verlag nach dringlichen Bitten Walsers zur Veröffentlichung von *Fritz Kochers Aufsätze* durchgerungen. Über dieses Buch und seine Wirkung ließ sich Walser Jahrzehnte später vor Carl Seelig zu folgender Bemerkung hinreißen: »Schon mein literarisches Début musste den Eindruck erwecken, als mopse ich mich über die guten Bürger, als nehme ich sie nicht für ganz vollwertig. Das haben sie mir nie vergessen. Darum blieb ich für sie immer eine dicke Null, ein Galgenstrick.«

Wie kommt Walser eigentlich zu der Einschätzung von sich als einer »dicken Null«? Vorweg: Walsers Œuvre strotzt nur so von Selbsteinschätzungen, die mitunter pseudopräpotent daherkommen oder schlicht ungerecht gegenüber sich selbst, bald großherzig, permissiv und affirmativ sich selbst gegenüber, bald selbstvernichtend und wie endgültig; meistens freilich wertend. Mit Fritz Kocher erfand Walser schon sehr früh eine Kunstfigur, bestehend aus allen Selbstbewertungen – vergangenen und zu erwartenden –, entsprungen den hellen und frohen Momenten, aber auch jenen düsteren, verzweifelten des Autors, den man sich in Wahrheit gar nicht anders vorstellen kann denn als Träger von wechselnden Rollen. Insofern ist Walser, wie es sein ganz früher Wunsch gewesen war, doch noch Schauspieler geworden. Im Fall von *Fritz Kochers Aufsätze* auch gleich sein eigener Intendant; der Autor firmiert als Herausgeber der Aufsätze, wo er doch ihr klandestiner Verfasser ist.

Großartige Rollenprosa ist das meiste, was Walser, dieser wunderbare Stilist, zeitlebens zu Papier brachte. Folgen wir in diesem Zusammenhang auch den in der Wolle gefärbten Selbstaussagen des Zöglings Jakob von Gunten aus der »Knabenschule Benjamenta«, der sich als der um ein paar Jahre gealterte Fritz Kocher begreifen lässt. In dem gleichnamigen Roman, der in der Breite und Tiefe seiner höchstpersönlichen Reflexionen und in seiner verzweifelten Schicksalsergebenheit Kafkas *Schloss* nur wenig – falls überhaupt – nachsteht, findet sich als einer der ersten Sätze: »Innere Erfolge, ja. Doch was hat man von solchen? Geben einem innere Errungenschaften zu essen?« Auf der gleichen Seite steht: »Seit ich hier im Institut Benjamenta bin, habe ich es bereits fertiggebracht, mir zum Rätsel zu werden.« Es sind dies Beschwörungsformeln. Ihr Adressat sind die Leser, die, im Ungewissen und im Rätsel verharrend, in die Rolle des Jakob schlüpfen sollen – was sie unweigerlich tun. Gegen Walsers Suggestivkraft ist so schnell kein Kraut gewachsen – falls man sich als Leser denn davor feien wollte.

»Vielleicht steckt ein ganz, ganz gemeiner Mensch in mir. Vielleicht aber besitze ich aristokratische Adern. Ich weiß es nicht. Aber das Eine weiß ich bestimmt: Ich werde eine reizende, kugelrunde Null im späteren Leben sein.« Walser nimmt hier als Mutmaßung vorweg, was er Jahrzehnte später gegenüber Carl Seelig als Tatsache formulieren wird. Doch bereits auf den ersten Seiten des *Jakob von Gunten* ist zu lesen: »Und von da an hielt ich die Schule Benjamenta für Schwindel.«

Schwindel, Gefühle – wenigstens musste sich Jakob und vermutlich auch Walser selbst im Dienerinstitut nicht als der einsamste Mensch auf Erden fühlen. »Man ist immer halb irrsinnig, wenn man menschenscheu ist«, sagt Jakob an anderer Stelle. Das heißt aber noch nicht, dass er denen, die ihn (zufällig) umgaben, auch nur irgendetwas von sich preisgeben wollte: »Das ist es: ich mag nicht Auskunft geben. Es ist mir zu dumm.« Und er fügt hinzu: »Dass ich der Gescheiteste unter ihnen bin, das ist vielleicht gar nicht einmal so sehr erfreulich.« Aber ganz ungelegen kommt es ihm nicht, wie Walser wiederum eine Seite später schreibt: »Nichts ist mir angenehmer, als Menschen, die ich in mein Herz geschlossen habe, ein ganz falsches Bild von mir zu geben. Das ist vielleicht ungerecht, aber es ist kühn, also ziemt es sich.« Und dieser herrlich verdrehten, sophistisch-komödiantischen Selbstabsolution folgt auf dem Fuße die kokette Bemerkung: »Übrigens geht das bei mir ein wenig ins Krankhafte.« Das, um Himmels Willen, will man hier keinen Moment lang annehmen – auch oder gerade wegen Walsers letzten Lebensjahrzehnten in der Heilanstalt. Jakob sagt: »Wenn kein Gebot, kein Soll herrschte in der Welt, ich würde sterben, verhungern, verkrüppeln vor Langeweile. Mich soll man nur antreiben, zwingen, bevormunden. Ist mir durchaus lieb.« Allerdings fährt er sogleich fort: »Zuletzt entscheide doch ich, ich allein.« Man kann das als biographischen Wink mit dem Zaunpfahl verstehen, auch wenn es in der Natur der Sache liegt, dass, angelehnt an den Titel eines Theaterstücks von Peter Handke, das Mündel stets Vormund sein will.

»Ich habe die Provinz in sechs Tagen abgestreift«, sagt Jakob bald von sich. Doch in der Großstadt wird ihm sogleich der Spiegel vorgesetzt. Kraus, der Pflichtbewusste unter den Zöglingen Benjamentas, der Tugendhafte, Vorbild aller Schüler, will Jakobs Wesen verstanden haben. »Und was fühlst du denn, du und deinesgleichen, Prahlhanse, was ihr seid, was ernst-sein und achtsam-sein eigentlich sagen will? Du bildest dir auf deine springerische und tänzerische Leichtfertigkeit ganz gewiss, und mit ohne Zweifel ebenso viel Recht, nicht wahr, das Königreiche ein? Du Tänzer, o ich durchschaue dich. Immer lachen über das Richtige und Ziemliche, das kannst du, das verstehst du vortrefflich, ja, ja, darin seid ihr, du und deine Stammesbrüder, Meister. Aber gebt acht, gebt acht. [...] Wegen eurer Grazie, ihr Künstler, was ihr doch seid, bieten sich dem Schaffenden, überhaupt Lebendigen, gewiss nicht plötzlich weniger Schwierigkeiten.« Walser, der Kraus seinen Jakob »durchschauen« lässt, also die eine Figur die andere, dreht hier am Rollenkarussell, wenn er damit sich, Walser, selbst die

Die Schulstube und *Der Dichter*. Feder-
zeichnungen von Karl Walser zur 1904 im
Insel Verlag erschienenen Ausgabe von
Fritz Kochers Aufsätze.

Leviten liest. So weit ging er mit Fritz Kocher noch nicht. Aber es war da vieles schon angelegt von der Bespiegelung seiner eigenen Person in den von ihm selbst erschaffenen Figuren.

Als mit *Fritz Kochers Aufsätze* sein »Début« erschien, war Robert Walser 26 Jahre alt. Er hatte ein wichtiges Etappenziel erreicht, die Grundlage für eine berufsmäßige Beschäftigung als Schriftsteller. Der ambitionierte Autor wollte es nochmals in der großen Stadt versuchen, diesmal richtig. Sein Weg führte ihn in Verheißung künftiger Größe erneut nach Berlin. Dort sollte er seine ersten Romane niederschreiben, den erwähnten *Jakob von Gunten* etwa – ein individualistisches Jahrhundertwerk.

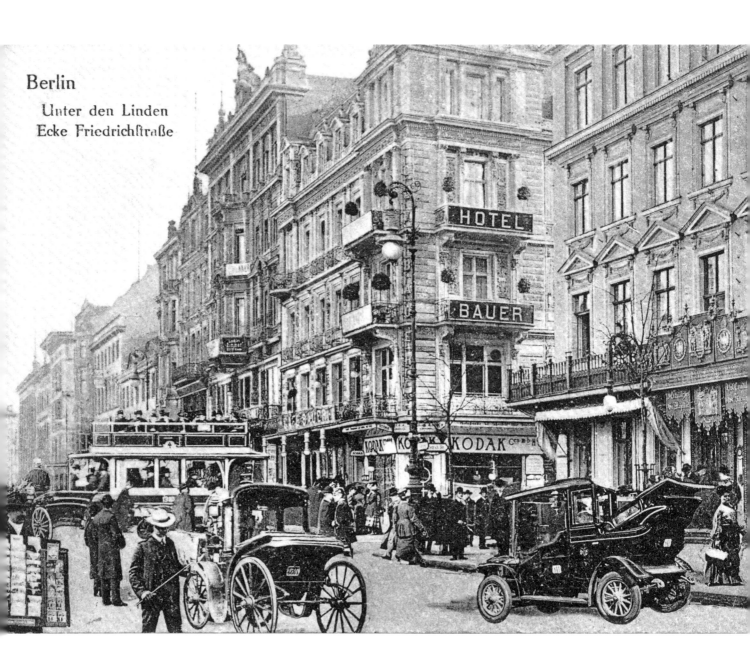

Berlin
Unter den Linden
Ecke Friedrichstraße

Berlin wartet auf niemanden

D as Schicksal, das stets unbegreiflich ist, hat es so gewollt, es hat aus mir, wie es scheint, einen hüpfenden und parfümierten Vielschreiber und Vielwisser gemacht …«

Robert Walser, *Was aus mir wurde*, 1912

Hier und jetzt sollte alles beginnen, mochte Walser gedacht haben, als er 1905 in der deutschen Hauptstadt ankam. Um ihn her fuhren die Straßenbahn und die Hochbahn, die elektrifizierten Boulevards und Alleen leuchteten in der Nacht. Passanten machten einen eiligen Eindruck. Die Moderne kündigte sich auf Schritt und Tritt an. Der Kaiser und mit ihm die alte Werteordnung würde eines ihrer ersten Opfer werden.

Walser war kein Opfer der Umstände. Sich unglücklich zu machen, das verstand der privatistische, rastlose junge Schriftsteller selbst am besten, lässt sich ohne böse Absicht behaupten. Nun, er kannte die Stadt schon, er hatte Berlin vor mehr als drei Jahren besucht gehabt – das Manuskript von *Fritz Kochers Aufsätze* im Gepäck – und wusste immerhin, worauf er sich einlassen würde. Er hatte damals vergeblich versucht, einen deutschen Verleger zu finden. Nun aber wollte er die Zumutung einer kraftvoll sich entfaltenden Weltstadt annehmen, in der er auch noch als Schriftsteller – so schnell wie irgend möglich – reüssieren konnte. Er fasste Mut.

Ungeduld gehört zum Lebensmut. Walser hätte diese Aussage unterschrieben. Schlechterdings von heute auf morgen musste sich sein Erfolg einstellen, und dieser Erfolg sollte groß und größer sein. Wann, wenn nicht mit Mitte zwanzig wachsen einem solche Aspirationen und Träume zu? Das Angebot der Zürcher Kantonalbank, eine feste Stelle zu bekleiden, hatte er ausgeschlagen. Bezeichnender noch, er nahm es als schlechtes Omen und kündigte seine Anstellung an der

Unter den Linden, Ecke Friedrichstraße. Historische Postkarte von 1910.

Karl Walser in Berlin, um 1907/10.

berühmten Zürcher Bahnhofstrasse. Schließlich war sein erstes Buch bei keinem geringeren Verlag als bei Insel in Leipzig vor wenigen Wochen herausgekommen.

Möglich, dass er ein Handexemplar des Buches in der Innentasche seines Jacketts mit sich herumtrug, um es da und dort in den Berliner Bierhallen für sich aufzuschlagen. Er fühlte sein erstes Werk gedruckt in den Händen, er las seine Sätze, blätterte vor und zurück, klappte den dünnen Band schnell zu, steckte ihn wieder ein. Er wollte schließlich nicht auffallen und hatte bereits, von fortwährender Ungeduld getrieben, das nächste Buch im Sinn.

Seine große Ungeduld aber, im Grunde ein wirtschaftlicher Produktionsfaktor in der Moderne, vereitelte Walser so manchen vernünftigen Ansatz. Sie mag eine Folge dessen sein, dass er schon als Kind von der »Stetigkeit« im Stich gelassen worden war. Bei den Verlegern forderte er später eine unzumutbar hoch getaktete Editionsfolge ein, in den Phasen der Niederschrift ließ er sich umgekehrt kaum Zeit, schrieb manches Mal direkt ins Reine. Alles musste schnell und schneller gehen, und nichts ging ihm schnell genug. Die Verlage arbeiteten ihm viel zu langsam, die Lektoren, die Presse, die Redakteure – warum konnte ein Buch nicht schon gestern auf den Markt gekommen sein, warum nicht zwei oder drei Romane aus seiner Feder aufs Mal? Walser schaltete das Fließband, an dem er produzierte, auf Höchstgeschwindigkeit. Damit war er schon 1905 innerlich dort, wo Charlie Chaplin dreißig Jahre später in *Modern Times* ankommen würde.

Kaum aber war Walser bei seinem Bruder Karl in Berlin eingezogen, wurde er mit dem ersten Rückschlag konfrontiert. Selbstbewusst hatte er sich beim Insel Verlag über den Verbleib der ersten Tranche seines Honorars erkundigt, schließlich weilte er jetzt in Deutschland und brauchte Geld. Er erhielt die desillusionierende Nachricht, von *Fritz Kochers Aufsätze* seien lediglich vier Dutzend Exemplare abgesetzt worden. Mit einem Dämpfer dieser Größenordnung hatte Walser nicht gerechnet. Zuvorderst, weil mit einem so geringen Absatz kein Verlag überhaupt erst kalkuliert, und dann auch, weil er bis dahin noch Hoffnungen auf eine schnelle zweite Auflage gehegt hatte.

Walser suchte in seiner Verletzung sicheren Grund, reiste im Sommer kurz nach Zürich, wo er die Sekunde des Nachdenkens, die er ein paar Monate zuvor nicht auf das Angebot der Zürcher Kantonalbank

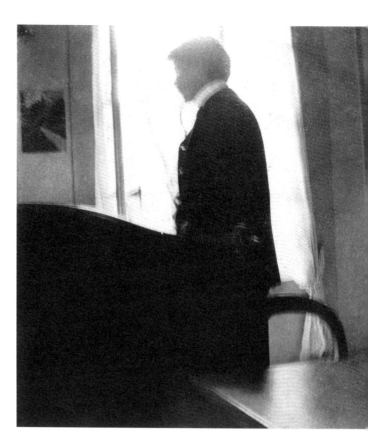

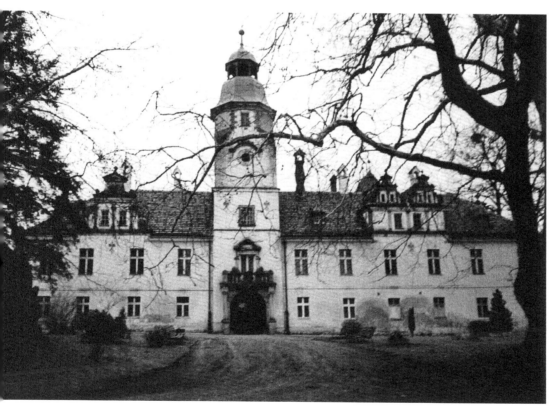

hatte verwenden wollen, nachgeholt haben dürfte. Dennoch kehrte er nach Berlin zurück. Walser hatte neue Pläne. Er besuchte im September eine Berliner »Dienerschule«.

Weshalb er das getan hat, darüber gehen die Ansichten auseinander. So mancher führte Walsers (erotische) Neigungen ins Feld und unterstellte sie wohlfeil als masochistisch. Andere Leser gehen davon aus, dass Walser sich bloß so klein wie möglich machen wollte – Selbstverkleinerung zum Zwecke der Verarbeitung der Erfahrung, dass man das andere Extrem, die strahlende persönliche Größe, weshalb auch immer, nicht erlangen konnte. Die Möglichkeit aber, dass Walser, längst noch keine dreißig, sich bloß auf die einfachste und zugleich einträglichste Weise verdingen wollte, wurde nicht in Betracht gezogen. Das Dienen in einem angesehenen Haus erlaubte es ihm nicht nur, gehörig Lektüre zu betreiben, die Sitten und Gebräuche des »alten Geldes« und des Adels sich anzuverwandeln und eine erstklassige Anschrift beanspruchen zu können. Er hatte zudem noch einen Küchentisch und ein Bett zur Verfügung, Kost und Logis frei. Insgesamt stellte das die Summe aller Vorteile und die realistische Lösung seiner vitalsten Bedürfnisse dar.

Walser folgte wohl auch zu dieser Zeit nur seinem *poetischen Instinkt*, dem Schreiben alles unterzuordnen – und eher nicht seiner vermeintlichen sexuellen Befriedigung. So oder so wandte er sich nach seiner ersten und zugleich letzten kurzen Anstellung als Diener im oberschlesischen Schloss Dambrau, die auf den Crashkurs in der Berliner Dienerschule folgte, gleich wieder von der Idee des professionellen Dienens ab. Er tat das auf eine Weise bewusst und endgültig, die an jemanden gemahnt, der sich einer fixen Idee entledigt oder der – wenn man doch so will – eine sexuelle *Phantasie*, einmal eingelöst, als in Wirklichkeit hohl und gegenstandslos erkennt.

Dass er wiederkehrend und leidenschaftlich vom Dienen und Zudienen schrieb – so etwa in den »Berliner« Romanen *Der Gehülfe* und *Jakob von Gunten* –, hatte nicht zuletzt damit zu tun, dass dieses zum Stoff verdichtete Imago so ziemlich das einzige war, das Walser mit persönlicher Lebenserfahrung zu grundieren imstande war. Er hatte in Banken und Versicherungen »Schreibarbeiten« erledigt, und er hatte sich für ein paar Wochen als Diener verdingt. Das war, von außen betrachtet, sein Leben. Lisa und Karl boten ihm zudem Lehren aus zweiter Hand an. Es ist schwer vorstellbar, welche biographischen Inhalte der junge Walser ansonsten hätte bearbeiten sollen, es

Umschlagvorderseite der Erstausgabe des Romans *Jakob von Gunten*, 1909.

Robert Walser in der Livree in Karls Zimmer. Berlin, um 1905/07.

Schloss Dambrau. Foto von 1995.

blieben die Schulaufsätze (wie in seinem Erstling), die Erlebnisse bei dem Ingenieur Carl Dubler in Wädenswil (wie in *Der Gehülfe*) und die Zeit auf Schloss Dambrau (wie in *Jakob von Gunten*). Sein dritter Roman, *Geschwister Tanner*, kreiste dann um die Verhältnisse in seiner Herkunftsfamilie. Zur Gründung einer eigenen Familie kam es für ihn nie.

Viele Leser waren in den folgenden Jahrzehnten versucht, Ursache und Wirkung in Walsers Werken zu vertauschen. Gemeinhin hielt man seine Beschäftigungs- und literarische Rechercheidee des Dienens für sein entscheidendes, sein »persönlichstes« Wesensmerkmal. Das ist sicher zu kurz gegriffen, insbesondere im Hinblick auf den ganzen Lebensweg dieses alles andere als naiven, der Art brut doch so weit entfernten, wissenden und unter seinem kategorischen *poetischen Instinkt* an sich selbst leidenden Walser. Es gilt hier neben den einschneidenden Lektüreeinflüssen des wild belesenen Autors in Erinnerung zu rufen, dass Walser seine ersten Lebensjahre in einer angesehenen Bürgerfamilie und in einem würdigen Ambiente verleben durfte. Mit dem sozialen Abstieg der Familie und dem Verlassen des Progymnasiums aus wirtschaftlichen Gründen musste er fortan auf das verzichten, was er später als Diener bei den Herrschaften wiederfand: bürgerliche Akkuratesse. Wenn er diese Bürgerlichkeit aus sentimentalen oder auch aus Gründen seines Selbstverständnisses wieder erleben wollte, war ihm das nur mehr im Rahmen dieser Rolle möglich – oder durch eine eher illusorische Heirat nach oben.

Zurück aus Schloss Dambrau erlebte er 1906 den Triumph seines Bruders Karl. Karl Walser besorgte die Ausstattung für Jacques Offenbachs *Hoffmanns Erzählungen* zur Eröffnung der Komischen Oper in Berlin. »Ein Walser-Traum!«, frohlockte der omnipräsente Kritiker Alfred Kerr. Robert Walser sah an seinem Bruder, wie sich Erfolg in diesem Berlin ausnahm. Als Karl ihn mit Bruno Cassirer bekannt machte, war es der Verleger, der dem Autor vorschlug, sich doch einmal an einem Roman zu versuchen. Bereits Ende Februar konnte Walser mit einem Manuskript aufwarten. Cassirers Lektor Christian Morgenstern war begeistert, der Verlag kaufte *Geschwister Tanner* an. Der Insel Verlag hatte ihm zuvor abgesagt.

Simon Tanner, die Hauptfigur des Romans, ist eine Art Alter Ego Walsers – so wie sich auch das restliche Personal als praktisch identisch mit seinen Geschwistern darstellt. Die moderne Arbeitswelt wird darin als unmenschlich dargestellt. Der entfremdete, instru-

Robert Walser in Berlin, um 1907, etwa zur Entstehungszeit des Romans *Geschwister Tanner*.

Der Schriftsteller.

Von Robert Walser. [Nachdruck verboten.]

Der Schriftsteller schreibt über das, was er empfindet, hört, sieht oder über das, was ihm einfällt. Er hat in der Regel viele kleinliche Gedanken, die er gar nicht verwenden kann, was ihn oft zur Verzweiflung bringt. Andererseits besäße er manchmal viel Verwendbares im Kopfe, aber es kommt vor, daß er seine eigenen Kapitalien jahrelang unbenutzt läßt, weil er sie nicht findet, oder weil er keinen gutgesinnten Menschen in seiner Nähe hat, der ihn uneigennützigerweise auf die verborgenen Reichtümer aufmerksam macht.

Eines Tages kann es angesehenen Zeitungsmännern einfallen, solch einen Schriftsteller aufzufordern, ihnen gelegentlich einmal eine Probe seiner Kunst einzusenden. In einem solchen Falle ist der Schriftsteller über alle Maßen hinaus glücklich, er hat auch genügend Ursache zu einem freudigen Gesichtsausdruck, und er schickt sich sogleich an, die Wünsche, die an seine Pforten geklopft haben, möglichst genau zu erfüllen. Zu diesem Behufe greift er sich in erster Linie an die Stirn, faßt sich bei den Haaren, deren er ja meist einen ganzen Waldhügel voll besitzt, streift seine Nase mit seinem Zeigefinger, krallt sich vielleicht auch ein bißchen beißt sich auf die Lippen, macht eine energische und zugleich scheinbar kalte und gleichgültige Miene, putzt die Feder, setzt sich ordentlich auf den Stuhl an den altertümlichen Schreibtisch, seufzt und fängt an zu schreiben.

Das Leben eines ordentlichen Schriftstellers hat immer seine zwei Seiten, eine Schattenseite und eine Lichtseite, zwei Plätze, einen Sitzplatz und einen Stehplatz, zwei Klassen, eine erste, aber auch eine öde vierte. Der scheinbar fidele und elegante Schriftstellerberuf kann sehr hart, mitunter sehr langweilig, oft aber auch sogar gefahrvoll sein. Hunger und Kälte, Durst und Dürftigkeit, Nässe und Trockenheit sind im abwechslungsvollen Leben eines „Helden der Feder" in allen geschichtlichen oder kulturellen Epochen bekannte Erscheinungen gewesen, und sie werden es wahrscheinlich auch in Zukunft bleiben. Aber ebenso bekannt ist es, daß Schriftsteller sich Vermögen erworben, schloßartige Villen in Seegegenden erbaut und bis an ihr Lebensende in lauter guter Laune gelebt haben. Nun, die werden es eben ehrlich verdient haben.

Der Schriftsteller, wie er sein soll, ist ein Auflauerer, ein Jäger, ein Pürscher, ein Sucher und Finder, also eine Art Lederstrumpf, der beständig auf Jagden lebt. Er lauert den Ereignissen auf, jagt den Sonderbarkeiten der Welt nach, sucht Außerordentliches und Wahrhaftiges und stutzt die Ohren, wenn er Töne zu hören glaubt, die ihm das Herannahen nicht gerade von galoppierenden Indianerpferden, aber von neuen Eindrücken verkünden. Er ist immer auf dem Sprung, immer zur Ueberrumpelung bereit. Kommt so eine unschuldige, ahnungslose Schönheit, womöglich ländlich angezogen, dahergespaziert, so stürzt der Schriftsteller aus seinem Versteck hervor und bohrt der einsam lustwandelnden Dame seine mit dem schrecklichen Gift der Beobachtungsgabe vollgetränkte, spitzige Schreibfeder ins Herz.

Er versteht aber in der Regel auch das Häßliche und Abschreckende und scheut sogar vor der beschreibenden und dichtenden Bergewaltigung des rein Kindlichen nicht zurück, wofür er ja im Grunde, heute bekanntlich mehr denn je, Zuchthausstrafe verdiente. In alles hinein hat er schon zu irgendeiner Zeit und bei irgendwelcher Gelegenheit seine begierige Nase gesteckt, und er hört nicht auf mit Schnüffeln. Darin, eben gerade darin, meint man allgemein, bestehe die vornehmste Aufgabe eines fleißigen und gewissenhaften Schriftstellers. Stets hält er die Fensterflügel seiner Nase offen, er ist ein Witterer, Düftler und Riecher, und er hält es für seine Pflicht, das Aufnahmevermögen seiner Spürnase bis zur zugespitztesten Vollkommenheit auszubilden.

Ein Schriftsteller weiß nicht alles, nur die Götter allein wissen bekanntlich alles, aber er weiß von allen etwas und er ahnt Dinge, über die seine Majestät der Kaiser selber sogar hinwegsieht. Er hat Wegweiser im Kopf mit auf diese Erde bekommen, und diese deuten ihm immer die Richtung an, wo einer in Gedanken hinlaufen muß, wenn er das Ahnungsvolle und das beinahe schon Unfaßbare schauen soll. Er beschäftigt sich mit allem, was es auf der Welt Wissenswertes und Erlernenswürdiges gibt, und er ist der stets lebhaftesten Ueberzeugung, daß ihm und anderen das nutzt. Wenn er innerlich eine auch nur fadendünne Bereicherung erfahren hat, so glaubt er sich verpflichtet, diese Zunahme, dieses Plus aufs Papier zu schütten, und zwar sogleich; er wartet keine drei Stunden damit. Ich finde das schön an ihm. Er zeigt, daß er ein aufrichtig nach dem Guten strebender Mensch ist, dem es unbillig erscheint, Erfahrungen in sich aufzustapeln, ohne das Kleinste davon an die atmende Mitwelt abzugeben. Er ist demnach das Gegenteil von einem zusammenraffenden Geizhals.

Welcher Mensch in diesem Jahrhundert der Genußsucht und Karrieremacherei fühlt sich als Diener der Menschheit, als einen willigen Freund der Armen, wenn nicht der Schriftsteller? Er hat Ursache dazu, denn er fühlt, daß er von dem Moment an, wo lediglich Geschäfte für seine eigene Person machen würde, mit etwas Lust am lebendigen Schaffen vorbei wäre. Es zwingt ihn ein heimnisvolles Etwas, das beständig um ihn herum ist, zur Selbstlosigkeit. Er opfert, denn was hat er vom Leben? Wenn andere lachen, daß ihnen die hellen, schönen Tränen in die Augen treten, steht er im beschriebenen Halbdunkel, von der Aufgabe erfüllt, bis ins zuflüstert: Studiere diese Munterkeit, präge dir die Töne dieser Freude fest ein, damit du sie, wenn du nach Hause kommst, beschreiben und mit Worten malen kannst!

Der Schriftsteller ist im Leben oft eine sogenannte lächerliche Person, jedenfalls ist er immer ein Schatten, er ist immer daneben zu sein, er spielt nur mit der emsigen Feder in der Hand, also im Verborgenen eine Rolle. So unfähig sieht bis Schule aus, in er unter allerhand kränkenden Zurücksetzung und Bescheidenheit gelernt hat. Im Verkehr mit Frauen zum Beispiel — wie steht sich da der ernstlich strebende und von der Sache, in deren Dienst er sich ergriffene Schriftsteller zur Vorsicht genötigt, daß es oft ganz schämend für seinen Ruf als Menschen und Mann wird.

Jetzt fange ich an, einzusehen, weshalb man sich nicht scheut, den Schriftsteller einen „Helden der Feder" zu nennen; diese Bezeichnung ist trivial, aber wahr. Er erlebt alles in seinen Empfindungen, ist Karrenschieber, Wirt, Raufbold, Sänger, Schuster, Salonbär, Bettler, General, Bauflehrling, Tänzerin, Mutter, Kind, Blutträger, Erschaffener, Geliebte. Er ist der Mondschein, und er ist Brunnenplätschern, der Regen, die Hitze in den Straßen, der Strahl das Segelschiff. Er ist der Hungernde und der Sattgegessene, Prahler und der Prediger, der Wind und das Geld. Er fällt zu dem Goldstück auf den Zahltisch, wenn er schreibt; wie die polnische Gräfin zählt das Geld auf. Er ist das Erröten auf Wange der Frau, die merkt, daß sie liebt, er ist der Haß eines fließlichen Hassers, kurz, er ist alles und muß alles sein. Für ihn gibt es nur eine Religion, nur ein Gefühl, nur eine Weltanschauung, die Anschauung, in das Gefühl, in die Religion anderer, womöglich aller liebend aufpassend unterzuschlüpfen. Er ist mit sich jederzeit fertig, wenn er das erste Wort schreibt, und wenn er den erste geformt hat, kennt er sich nicht mehr. Ich meine, daß alles darf empfehlen ...

mentalisierte Mensch erscheint als Resultat einer merkantilistischen Grausamkeit. Simon Tanner verweigert sich dieser Zeit, seine Klage an die Welt nimmt viel Platz ein. Er zieht sich in sich zurück.

Walser selbst aber ging das wieder einmal viel zu langsam mit dem neuen Roman. Wofür brauchen die im Verlag denn so lange? Und so schrieb er umgehend einen weiteren Text, den *Asien-Gehülfen* über einen »Gehülfen« auf großer Fahrt in Asien, den er bereits im Herbst abgab. Cassirer aber wollte erst abwarten, was mit dem noch nicht veröffentlichten ersten Roman Walsers auf dem Markt geschehen würde. Darüber soll Walser so sehr in Rage geraten sein, dass er den *Asien-Gehülfen* vernichtet haben muss. Zumindest gilt das Manuskript als verschollen. Möglich, dass Teile daraus als umgebaute Prosastücke später das Licht der Welt erblickt haben. Fest steht, noch bevor sein erster Roman erschien, veröffentlichte Walser einen ersten Beitrag in der renommierten Zeitschrift *Schaubühne* – es sollten in jenem Jahr, 1907, insgesamt 24 werden. Walser schickte sich damit an, zum »Feuilletonisten« zu werden, und er blieb auch dann auf diesem Weg, als *Geschwister Tanner* im Lauf des Jahres »endlich« erschien. Mäßig erfolgreich, wenngleich mit größerer Aufnahme als noch die vier Dutzend verkaufter Exemplare von *Fritz Kocher*.

Auch aus diesem Grund musste Walser das Angebot so ungelegen nicht gekommen sein, bei Bruno Cassirers Vetter Paul, dem Geschäftsführer der Berliner Secession, das Sekretariat erledigen zu dürfen. Immerhin war das mit einem sozialen Aufstieg verbunden. Walser bewegte sich damit schlagartig in den feinsten Berliner Kreisen. Selbst mit Walter Rathenau hatte er Umgang, dem Industriellen, Schriftsteller und späteren Reichsaußenminister der deutschen Republik, den er auch einmal auf dessen Residenz in Freienwalde besuchte.

So viel Prominenz und Distinguiertheit, so viel Geld, Kunst und Sammelleidenschaft mochte für den jungen Robert Walser zu viel gewesen sein, trotz seiner Affinität zur bürgerlichen Verfeinerung. Seine Anstellung bei der Berliner Secession dauerte jedenfalls nur ein paar Wochen. Er schmiss hin. Aber das wäre nur die halbe Wahrheit. Denn auch wenn Walser selbst nicht den »Stallgeruch« der oberen Zehntausend anzubieten hatte, bezog er künstlerisch-parasitär dennoch einen großen und zwar rein narrativen Nutzen daraus: aus den fliegenden Gedanken in den Salons und Jours fixes, auch aus dem Habitus derer, die er eine Weile mit Hochwohlgeboren anzusprechen gewillt war. Und umgekehrt sie aus ihm, dem vielversprechenden

»Der Schriftsteller«. Feuilleton Robert Walsers im *Berliner Tageblatt* vom 21. September 1907.

Robert Walser in Berlin. Um 1909.

SECESSION

BERLIN W., KURFÜRSTENDAMM 208/9

BERLIN, DEN 15. Mai 07.

Herrn
Dr. Walter Rathenau
Berlin.

Lieber, sehr geehrter Herr Doktor,

Herr Cassirer und ich werden uns sehr freuen, wenn Sie uns mitteilen wollen, wann es Ihnen möglich sein wird, uns einmal zu besuchen, um uns etwas abzuwarten. Wir bitten Sie, das zu tun und hoffen, Sie werden nicht böse sein, daß wir Sie an das Versprechen erinnern, einen E. R. Weiss zu kaufen. Mit dem Prozenten, die die Sezession davon bekommt, haben wir bereits gerechnet, das heißt, der Gewinn ist bereits verbraucht (vertrunken) worden. Ist das nicht ein fabelhaft schönes Motiv jetzt? Wir waren, eine ganze Gesellschaft zusammen, neulich in Werder, und es gab da eine fröhliche, abendliche Motorbootfahrt. Kommen Sie doch, bitte, bald einmal, dadurch, daß Sie uns besuchen, machen Sie, daß das Geschäft etwas besser geht.

Inzwischen mit herzlichem Gruß
in vorzüglicher Hochachtung,

P. Walter

Schriftsteller, dem man doch zu Beginn eine große Karriere prophezeit hatte. Allein, seine Erfolglosigkeit auf dem Markt war unübersehbar geworden, und sie ließ ihm nur zwei Möglichkeiten offen: stoisch hinwegzusehen über alles Marktschreierische oder aber den unversöhnlichen Rückzug aus den Kreisen der besseren Gesellschaft, die ihn zu tragen vielleicht noch ziemlich lange willens gewesen wäre.

Walser entschied sich für Letzteres – und verlor damit nicht nur seine Kredibilität bei der Berliner Secession, sondern mehr und mehr auch die Unterstützung seines Verlegers Bruno Cassirer, der sich schließlich für Jahre von ihm abwandte. Bei einer Einladung des Verlegers Samuel Fischer zerschlug Walser dessen Caruso-Platten. Robert Walser hatte eine Vorliebe für allerlei »Streiche« und ungehobelte Scherze, die ihm oft dann in den Sinn kamen, wenn er gewaltig über den Durst getrunken hatte. Dies tat er am liebsten mit seinem Bruder Karl. Zu Zeiten, da er in den Kreisen der Secession verkehrte, stieß er sich an deren Konventionen, sozialen Korsetts und Zwängen der Etikette. So sehr, dass er sich im Grunde dort nicht mehr blicken lassen konnte. Walser hatte es in der Hand, einen ebenso steilen wie rasanten sozialen Aufstieg zu bewerkstelligen. Doch er zog es offenbar vor, in seiner Absetzbewegung zur Gesellschaft – letztlich zu irgendeiner Gesellschaft – die persönliche Isolation billigend in Kauf zu nehmen.

Tilla Durieux, die berühmte Schauspielerin und spätere Gattin Paul Cassirers, beschrieb die Brüder Karl und Robert in ihren Memoiren als derbe Scherzbolde. An einem Abend um Weihnachten 1907 hatte die Durieux den Dramatiker Frank Wedekind und dessen Frau Tilly, den Bildhauer Nikolaus Friedrich sowie die »beiden riesenlangen Brüder Walser« eingeladen. Sie schrieb später: »Der Maler Karl Walser [...] vertrug viel, aber wenn es zu viel wurde, verübte er mit lächelnd sturer Mine ganz still die tollsten Dinge, sekundiert von seinem Bruder Robert, dem Schriftsteller. Plötzlich kam Karl Walser an diesem Abend auf die Idee, mit Wedekind, seinem halben Landsmann, ›Hoselupf‹ zu probieren. Das ist ein Schweizer Ringen, bei dem sich die Burschen am Hosenbund packen und versuchen, den Gegner auf die Erde zu werfen. [...] Daraufhin wurde die Stimmung so drohend, dass Wedekind abrupt aufstand und mit ›Tilly, komm, wir gehen!‹, die Wohnung verließ. Ich hatte nun genug, nahm meinen Mantel, um aus meinen eigenen vier Wänden und vor meinen rabiaten Gästen zu fliehen [...].«

»Lieber, sehr geehrter Herr Doktor. Herr Cassirer und ich werden uns sehr freuen, wenn Sie uns mitteilen wollen, wann es Ihnen möglich sein wird, uns einmal zu besuchen, um uns etwas abzukaufen. [...] Mit den Prozenten, die die Sezession davon bekommt, haben wir bereits gerechnet, das heißt, der Gewinn ist bereits verbraucht (vertrunken) worden.«
Brief Walsers in seiner Funktion als Sekretär der Berliner Secession an Walter Rathenau vom 15. Mai 1907.

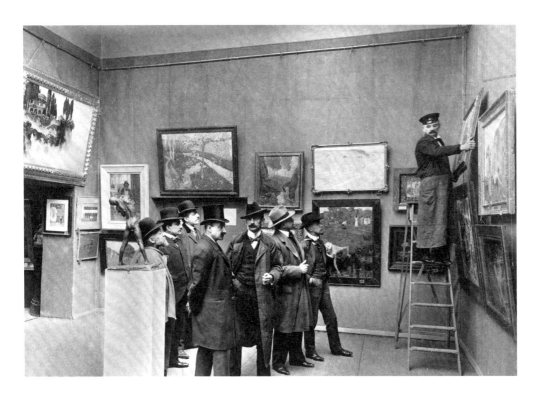

Der Vorstand und die Hängekommission
der Berliner Secession bei der Arbeit.
Von links: Willy Döring, Bruno Cassirer,
Otto Heinrich Engel, Max Liebermann,
Walter Leistikow, Kurt Herrmann und Fritz
Klimsch. Aufnahme von 1904.

Tilla Durieux. Historische Ansichtskarte.

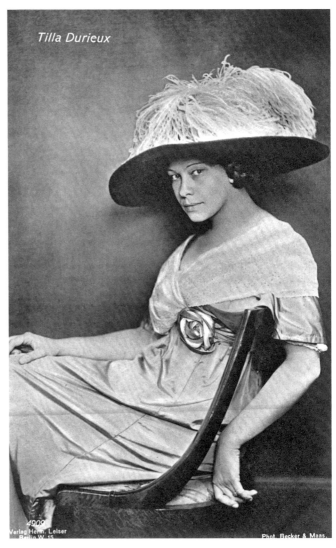

Zornig über den mangelnden Publikumszuspruch suchte Walser die Erklärung dafür im Milieu der Verleger und Künstler selbst. Man wollte ihn in seiner Wahrnehmung nicht so sehen, wie er »wirklich« war. »Wo immer ich zu Tisch geladen oder in einen schöngeistigen Salon geschleppt worden war, erteilte man mir laut oder leise, biedermännisch oder aufgeblasen-gönnerisch Ratschläge. Ich solle doch in dem einen oder anderen Stil schreiben, um endlich Karriere zu machen«, sagte er viele Jahre später auf einer Wanderung in der Ostschweiz seinem nachmaligen Vormund, dem Schriftsteller und Mäzen Carl Seelig. Doch das war natürlich wieder nur ein Teil der Wahrheit. »Walsers Alkoholikertum«, wie sich »der rasende Reporter« Egon Erwin Kisch in einem Brief an den Walser-Förderer Max Brod ausdrückte, kam hinzu und fiel auch anderen auf.

Den Sommer 1907 verbrachte Robert in Karls Wohnung in der Wilmersdorfer Straße 141, wo *Der Gehülfe* entstand. »Alkoholikertum« und sozialer Abstieg: Darum geht es auch in dem Roman, dessen Hauptfigur, der 24-jährige Joseph Marti, als »Gehülfe« des Ingenieurs Carl Tobler in »Bärenswil« den Bankrott und Untergang der bürgerlichen Familie erlebt. Toblers früherer »Gehülfe«, Wirsich, wurde aus dem Haus geworfen, weil er trank. Gemeinsam mit seiner Mutter sprach Wirsich nochmals bei Tobler vor. Der Ingenieur aber wies ihn ab. Joseph durfte »Gehülfe« bleiben.

Als der Roman, bereits 1908, ohne Getöse erschien, galt Walser immerhin schon als Feuilletonist von Format und als sehr produktiv. Er machte sich sogleich an die Arbeit zu seinem dritten Roman, *Jakob von Gunten*. Karl hatte sich nach dem Suizid seiner Freundin Molli für ein paar Monate nach Japan begeben. Robert hatte so lange wieder ein Bett und einen Tisch für sich allein. *Jakob von Gunten*, formal aus Tagebucheinträgen bestehend, zehrt von den Erlebnissen Walsers in der Berliner Dienerschule, wo er einen Kurs absolviert hatte. Hermann Hesse äußerte sich früh und positiv zu *Jakob von Gunten*. Aber auch dieser dritte Roman fand keine allzu gute Aufnahme, geschweige denn reißenden Absatz.

Als Karl im Jahr darauf heiratete, zog sich sein Bruder an den Berliner Stadtrand zurück. Im früheren Hotel Westend am Spandauer Berg 1 hauste er unter anderen Gestrandeten einsam und allein – in einem überaus trostlosen Ambiente. Trost fand Robert Walser ohnehin nirgends mehr, er war verzweifelt und, wie er selbst am besten wusste, nach drei auf dem Markt erfolglosen Romanen am Nullpunkt seiner

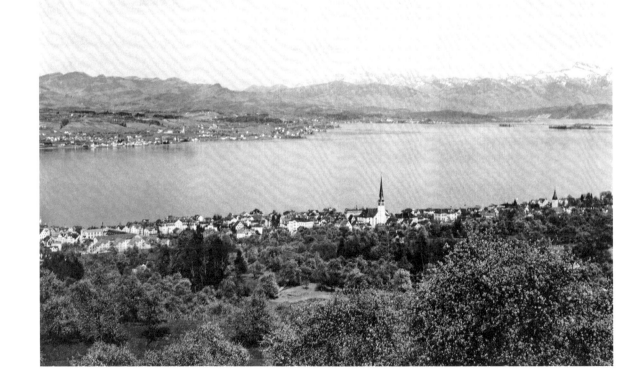

Existenz. Er konnte nicht mehr die demiurgische Kraft aufbringen, sogleich einen weiteren Roman zu schreiben. Zu allem Überfluss stoppte Bruno Cassirer die Vorschusszahlungen. Nur mit der Hilfe seiner Vermieterin Anna Scheer hielt er sich über Wasser. Sie bot ihm Kost und Logis an, im Gegenzug erledigte Walser für die Besitzerin nicht nur dieser Immobilie die eine oder andere Schreibarbeit. Als Anna Scheer Ende September 1912 starb, besaß Robert Walser nur mehr die Kleider am Leib. Paul Cassirer, von dem er sich tatsächlich die Veröffentlichung eines Buchs erhoffte, korrespondierte mit ihm nur noch über Dritte. Max Brod aber vermittelte ihn an den Verleger Kurt Wolff.

Paul Cassirer brachte sich – anderthalb Jahrzehnte später – um, damit konnte er der Durieux entgehen, die sich rechtskräftig von ihm scheiden lassen wollte. Walser schrieb später an Frieda Mermet: »In Berlin hat sich kürzlich der Kunsthändler Paul Cassirer erschossen, weil ihn seine Frau, diese Tilla Durieux, vor Anwesenden, die das nicht zu sehen brauchten, mit ihren Fingern bei der Nase nahm.« Walsers Verletzung darüber, dass Cassirer sich von ihm abgewandt hatte, hielt vermutlich bis zum eigenen Tod an.

Wohl schätzte man Robert Walser, den Schweizer mit dem gelegentlich heiteren, ja vergnüglichen Ton in seiner »Kleinen Prosa«. Auch veröffentlichte er in den besten Häusern. Doch so etwas wie ein literarischer Durchbruch blieb Walser in Berlin versagt. Er schien dafür nicht vorgesehen gewesen zu sein, weder seine Person noch seine Werke, die sich jeder literarischen Mode der Zeit radikal entzogen und von ihm selbst vielmehr als Saat gedacht waren, aus der Neues wächst. Dabei begehrte Walser Anerkennung für seine Werke mehr als alles andere, mehr noch als jeden sozialen Aufstieg, der damit unter Umständen verbunden gewesen wäre. »Wissen Sie, was mein Verhängnis ist? All die herzigen Leute, die glauben, mich herumkommandieren und kritisieren zu dürfen, sind fanatische Anhänger von Hermann Hesse. Für sie gibt es nur ein Entweder-Oder: Entweder du schreibst wie Hesse, oder du bist ein Versager. [...] Mir hat halt immer der Heiligenschein gefehlt. Nur damit kann man in der Literatur arrivieren«, beklagte er sich viele Jahre später bei Carl Seelig.

Für Walser nahm sich der »Liebesentzug« durch das Publikum mehr als betrüblich aus. Denn er besaß das Selbstverständnis eines fast schon höfisch veranschlagten Kosmopoliten. Er war das nicht erst in Berlin geworden, kosmopolitisch im Geiste war er schon in seiner Ju-

Der Gehülfe. Umschlagvorderseite der Erstausgabe.

Umschlagbild von Karl Walser zum Roman *Geschwister Tanner* seines Bruders Robert aus dem Jahr 1907.

Wädenswil, das Dorf »Bärenswil« in Walsers Roman *Der Gehülfe*. Aufnahme zwischen 1897 und 1905.

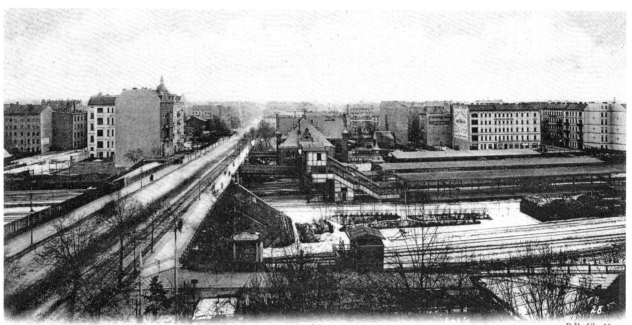

Spandauer Strasse Bahnhof „Westend" B.R.- Ch. 15

Gruss aus Charlottenburg-Westend

Berliner Westend, Spandauer Straße,
ehemals Spandauer Berg. Um 1905.

gend. Nun aber, nach seinen wechselvollen – editorisch sehr beachtlichen, perzeptorisch völlig belanglosen – acht Berliner Jahren, musste er wohl oder übel die unzähligen leeren Versprechungen von literarischer Größe und Kosmopolitismus fürs Erste hinter sich lassen. Den Appetit auf ein Fortkommen hatte er damit schlagartig verloren, in seiner Wahrnehmung hatten sich alle Ambitionen am Ende doch nur in allzu herbe Enttäuschungen verwandelt, und seine innere Kompassnadel deutete nun, verkrümmt und verkeilt, nur noch in die eine Richtung: zurück.

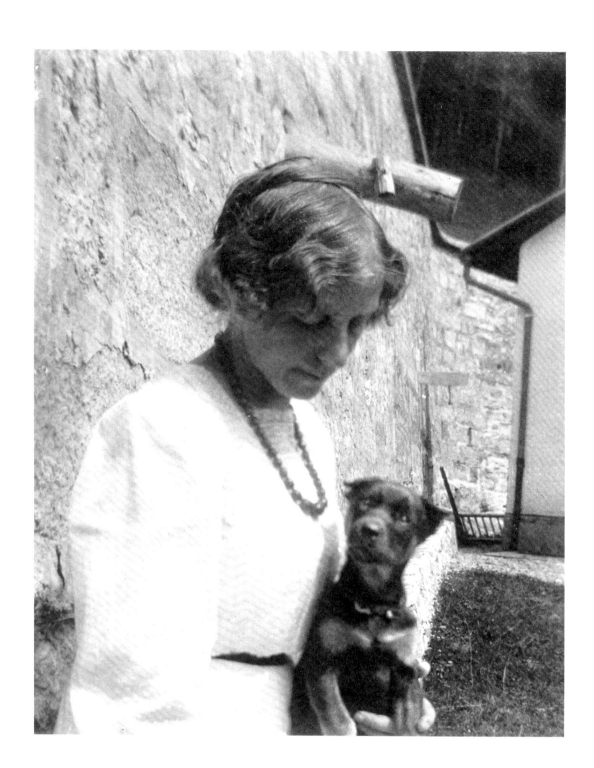

Vom Los des Rückkehrers

W as ich an Honoraren einnahm, schwemmte ich zum gro-
ßen Teil in Alkohol herunter. Was tut man nicht, wenn
man einsam ist!«

Robert Walser zu Carl Seelig über seine späte Berner Zeit

Heute mag das anders sein, aber 1913, als Robert Walser von Berlin in die Schweiz zurückkehrte, war man mit 35 Jahren kein junger Mann mehr. Nicht, dass man sich zwingend schon mit dem eigenen Able- ben hätte beschäftigen müssen – und doch erwies es sich nur Monate später als Gnade, überhaupt überleben zu dürfen.

Am Vorabend des Großen Krieges besorgte Walser die Redaktion seines Bandes mit dem Titel *Aufsätze*, der im selben Jahr bei Kurt Wolff in Leipzig erscheinen sollte, und verließ im Februar – noch nicht ganz in der Mitte seiner Lebenszeit angekommen – die tosen- de, aber bereits von unheilvollen Entwicklungen bedrohte Metropole des Kaiserreichs. Walser drehte Berlin verbittert den Rücken, ohne dass er ihn viel mehr als für die Hoffnung auf literarisches Empor- kommen krumm gemacht hätte. Die Rechnung war für ihn nicht aufgegangen. Jene Buchveröffentlichung zur Unzeit der Heimkehr, *Aufsätze*, kann als symbolische Bilanz der Kurzprosa seiner Berliner Zeit durchgehen, enthält sie doch kleine Prosa, eigentliche Feuille- tons, 49 an der Zahl, die ab 1904 in der *Schaubühne*, in der *Neu- en Rundschau* oder auch im *Simplicissimus* erschienen waren. Eine *genuine* literarische Kraft brachte das letzte in Berlin geschriebene Buch Walsers nicht mehr zum Vorschein – zumindest gemessen an den drei Romanen.

Es half nichts, Walser war wieder dort, wo er hergekommen war, im Kanton Bern. Zurück, das hieß als Allererstes zu seiner Schwester Lisa zu gehen, in Richtung des heilen, sanft verfassten Berner Juras, nach

Lisa Walser mit ihrem Hund an der Mauer der Klinik Bellelay. Foto um 1913.

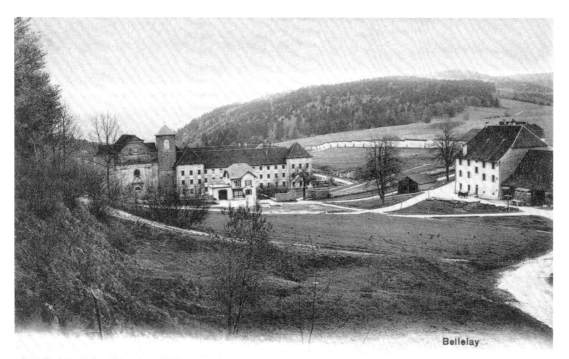

Editions Louis Burgy, Lausanne 1148

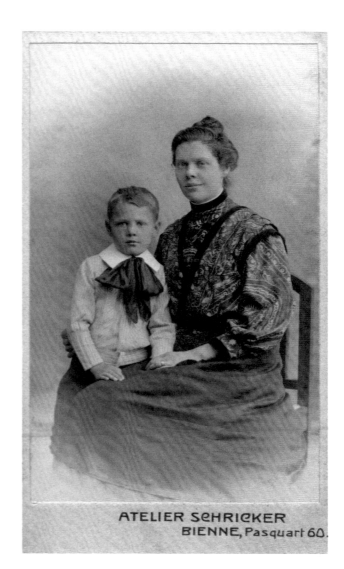

Bellelay, um 1914. Historische Ansichtskarte.

Porträt von Frieda Mermet mit ihrem Sohn
Louis, aufgenommen am 23. August 1909 im
Fotostudio Schricker in Biel.

dem französischsprachigen Bellelay, in die Nähe seiner bilingualen, französisch-schweizerdeutschen Geburtsstadt Biel. Bellelay liegt in einer lieblichen, hügeligen Gegend, bäurisch geprägt, am Nordrand des Moors La Sagne, umgeben von Teichen und Bächen, im Quellgebiet der Sorne; die Gegend nennt sich heute »Mountainbike-Gebiet«. Weiter hinten ragt der geschichtete Kalk doch noch recht steil auf, bevor er sich zu einer Bergkette von auch für Schweizer Verhältnisse akzeptabler Höhe aufwirft.

Mit den hochtrabenden Ideen und selbstgewissen Visionen der Künstlerkreise in der Weltmetropole Berlin, mit den extravaganten Erzeugnissen der Herrenausstatter in der Friedrichstraße hatte das alles hier nichts zu schaffen. In der Schweiz war echtes Großbürgertum, dem er sich in der Livree hätte andienen können, strukturell sehr dünn gesät. Näher lag es für Walser, sich wieder in einem Kontor zu verdingen, pflichtversessen Briefe ins Reine zu schreiben und Zahlen zu addieren – vollkommen unbeachtet, wie im Geheimen, also heimlich. Sich verstecken, ja, das wollte er wohl auch, schließlich hatte er sich in Berlin »ziemlich unmöglich gemacht« mit seinen frivolen Auftritten im Vollrausch: »Ich habe damals auch tüchtig gesoffen«, erzählte er später Carl Seelig. »Niemals hätte ich mich mit diesem Renommee nach Zürich getraut.«

Lange konnte er bei Lisa nicht bleiben, das schien sich nicht zu geziemen. Lisa, vier Jahre älter als Robert, lebte allein. Man sprach im Ort bestimmt schon von dem merkwürdigen Geschwisterpaar. Lisa musste das mehr als unangenehm gewesen sein, denn üble Nachrede hätte sie sogar ihr Auskommen als Dorfschullehrerin kosten können. Sie hatte schon im italienischen Ausland gearbeitet und dann ihrerseits wieder in die Heimat zurückgefunden. Sie lebte ein ruhiges, langsam getaktetes, stetes Leben. Zu ihren Freundinnen zählte sie die Leiterin der örtlichen Anstaltswäscherei, Frieda Mermet, mit der Walser eine große Brieffreundschaft begann – sie dauerte Jahrzehnte an. Dieser längste und meisterforschte Briefwechsel Walsers war einzig auf den schriftlichen Verkehr ausgelegt, gelegentliche Postsendungen für den armen Schriftsteller – Käse, Socken, allerhand Nützliches – inklusive. Walser vertraute Frieda Mermet in fast unzähligen Briefen so allerhand an. Sogar über seine Produktionszyklen wusste sie – was immer man mit solchen Mitteilungen anzufangen weiß – Bescheid.

Robert Walsers Lieblingsschwester Lisa nun stand in gewisser Hinsicht am Anfang und am Ende des Scheiterns ihres Bruders. Sie war

Korrektur
nach
Biel,
Hotel Blaues
Kreuz.

Robert Walser's Lebenslauf.

Walser kam am 15. April 1878 zu Biel im Kanton Bern als zweitletztes von acht Kindern zur Welt, besuchte bis zum vierzehnten Jahre die Schule und verband hierauf das Bankfach, welche siebzehnjährig fort, lebte in Basel, wo er bei von Speyer u. Co. tätig war und in Stuttgart, wo er Stellung bei der „Union", deutsche Verlagsanstalt fand. Nach Ablauf eines Jahres wan= derte er über Tübingen, Herrlingen, Schaffhausen u. s. w. nach Zürich, probierte bald im Versicherungs = bald im Bankwesen, machte jedoch in Außerschiß ... auf dem Zürichberg und schrieb Gedichte, wobei zu sagen ist, daß er ...

... wurde, ward offenbar im Glauben gestärkt, die Kunst sei etwas Großes. Dichten war ihm in der Tat beinah heilig. Manchem mag das übertrieben vorkommen. ...

... so Jakob von Gunten, ...

... in Berlin, ... und ließ sich in Biel nieder, und seinen glauben ... Welt, so gut als ging, aufzuheitern und so anständig wie möglich zu gebärden.

nicht nur für ihn da, als er aus Berlin herangeweht wurde, sie war auch federführend, als diese Zeit allmählich zu einem Ende gekommen war und Walser sich mit dem Gedanken hatte abfinden müssen, in der Klinik Waldau untergebracht zu sein – und zwar längerfristig. Dieser Schritt erwies sich denn auch als unumkehrbar. Walser mochte seine Rückkehr aus Berlin schon als Wendepunkt empfunden haben. Als endgültig aber begriff er sie wohl erst durch die kriegerischen Anschirrungen in Europa in Koinzidenz mit seinen persönlichen, im Prekariat eingefassten Gründen seines ausweglosen Neuanfangs in der Schweiz.

Er mochte allenfalls gedacht haben, die Rückkehr der letzten Vernunft sei weit vor der Zeit eingetreten. Bestimmt aber hatte Walser im Ansatz ihren Charakter des Irreversiblen erkannt. Schließlich würden sich die Verleger und Chefredakteure im Kaiserreich so schnell nicht mehr erwartungsfroh bei ihm melden, und selbst wenn: Konnte er wirklich damit rechnen, dass ihre Honorarzahlungen ihn jetzt noch erreichten?

Walser war wieder auf sich allein gestellt. Diesmal aber in seiner alten Heimat, was die Sache nicht besser machte. Auf stundenlangen, im Grunde sportiven »Spaziergängen« zwischen Städten und fernen Ortschaften übersetzte Walser – der zu den allermeisten Menschen und Dingen in seinem Leben eine strikt befolgte Äquidistanz wahrte – seine reflexive Gefühlswelt in die autarke Natur, autark wie er selbst. »Die Natur braucht sich nicht anzustrengen, bedeutend zu sein. Sie ist es«, schrieb er einmal. Allein, sie brachte ihn zugleich zum Verstummen. Die Natur verwendet keine Wörter, sie taugt nicht zum Gesprächspartner. Begibt man sich solitär in sie, gehen einem die Wörter aus.

Walser mochte in den Sedimenten des Juras seine eigenen Tiefenschichten erkannt haben, die Brüche und Überlagerungen, die Überwucherungen und Rinnsale, die Erosionen; zuzutrauen wäre ihm das, auf seinen »Wanderungen«, in denen er in die Welt – oder in jenes weitgehend Natürliche, das für ihn die Welt nunmehr bedeutete – mit fast schon rousseauhaftem Pathos hinaustrat. Eine Gewohnheit aus seiner Jugend ins Extreme steigernd, nahm er sich vor allem zum Ende seiner Berner Zeit hin Herkulesaufgaben vor und fand Bestätigung darin, sie bewältigen zu können – sowohl die Natur als auch die Aufgabe.

»Walser [...] schrieb Gedichte, wobei zu sagen ist, daß er dies nicht nebenbei tat, sondern sich zu diesem Zwecke jedesmal zuerst stellenlos machte, was offenbar im Glauben geschah, die Kunst sei etwas Großes. Dichten war ihm in der Tat beinah heilig. Manchem mag das übertrieben vorkommen.«
Robert Walsers »Lebenslauf« von 1920. Originalhandschrift.

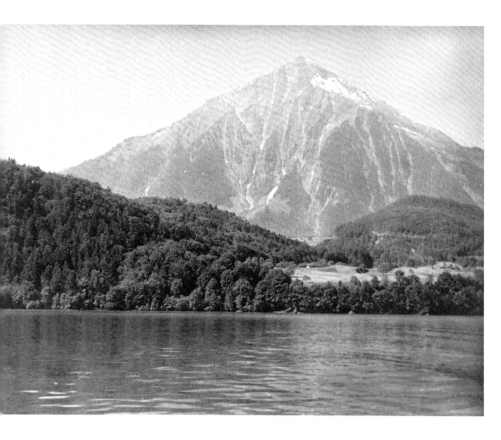

Blick auf den Niesen vom Thunersee
bei Spiez aus. Dia von Leo Wehrli, 1941.

Das Hotel Blaues Kreuz in Biel.
Foto um 1910.

Bienne - Hôtel de la Croix Bleue

Fayot.

So etwa erzählte er Seelig, er habe sich im Frühsommer 1926 um zwei Uhr früh in Bern zu einer »Wanderung« aufgemacht, um nach vier Stunden Thun zu erreichen und anschließend den 2362 Meter hohen Niesen im Berner Oberland zu besteigen. Selbstredend ging er dann auch den ganzen Weg zurück und erreichte Bern um Mitternacht. Manche würden in Walsers »Naturverbundenheit« und in den in rasendem Tempo absolvierten Fußmärschen eine Ankunft im Wesentlichen oder gar »bei sich selbst« erkennen wollen; wäre da nicht die Tatsache, dass der hochbegabte, hochsensible Schriftsteller nicht gerade freiwillig in seine Heimat zurückgekehrt war. Und wäre da, vielleicht noch bedeutsamer, nicht auch die trostlose Rückkehr aus Berlin an sich, die, grundiert von der klammen Existenz, bei Walser zum Trauma taugt.

Man wünscht das niemandem: erzwungene Fluchten, Zurücklassen-Müssen, Reisen ohne Wiederkehr. Seelisch schwierig ist darüber hinaus die *Rückkehr* aus Mangel an Optionen, die eigentliche Flucht vor dem Unerreichten, damit verbunden die schlagartige Einsicht in eine vitale Notwendigkeit eines lokalen Gepräges mit – für einen Künstler zumal dieses Formats und Alters – sicher viel zu großem Beschnitt der Möglichkeitswelt. Und selbst wenn die subtile oder offene Ablehnung des Rückkehrers durch die Gesellschaft erträglich ausfallen sollte, zwingt die eigene Scham den Gestrandeten eher früher als später in die Knie.

Für Walser zumindest, der in der Fremde nicht reüssiert hatte, stellte die Rückkehr in die Heimat eine Niederlage der höchstpersönlichen Art dar, schließlich war er in seinen Augen damit auch in seiner wichtigsten Aspiration, als Künstler, gescheitert. Und tatsächlich war damit fürs Erste die Zeit vorbei, in der er, der Meister der Vignette, der kleinsten Form und der Andeutungskaskaden, sich überhaupt (und später wiederum ohne editorischen Durchbruch) noch an die großen Erzählbögen heranwagen sollte. Obgleich er schon im März 1914 an Wilhelm Schäfer, den Redakteur der Zeitung *Die Rheinlande*, geschrieben hatte: »Auch muss es mein Drang sein, wieder zu etwas rundem Großem zu gelangen. Alle diese kleinen Stücke sind mir persönlich gut, wert und lieb; doch es soll nicht zur Maschinerie werden.«

In einer Dachkammer des Hotels Blaues Kreuz in Biel allerdings, in dem Alkoholkonsum verboten war, fertigte Walser emsig wie in einer Manufaktur Kurzprosa an; die Bände *Prosastücke*, *Kleine Prosa*, *Poetenleben* und *Seeland* fanden bald verschiedene Schweizer Verleger.

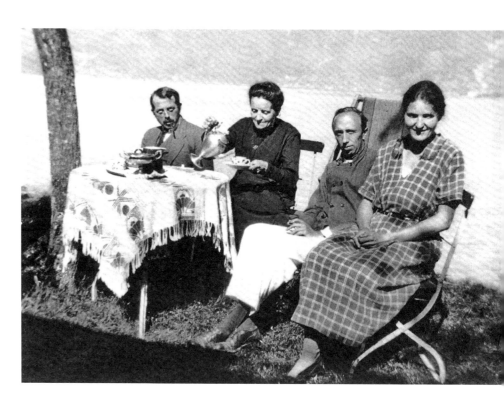

Robert Walser (links) beim Kaffee auf einer Wiese in Faulensee am Thunersee mit dem Bildhauer Hermann Hubacher, dessen Frau Anna Hubacher (rechts) und deren Mutter Louise Tscherter. Um 1921/22.

»Ich schreibe das Prosastück, das mir hier entstehen zu wollen scheint, in stiller Mitternacht, und ich schreibe es für die Katz, will sagen, für den Tagesgebrauch. Die Katz ist eine Art Fabrik oder Industrie-etablissement, für das die Schriftsteller täglich, ja vielleicht sogar stündlich treulich und emsig arbeiten oder abliefern.« Das Manuskript *Für die Katz* von 1928, erste Seite der Originalhandschrift.

Walser schrieb und schrieb, und über die schiere Quantität suchte er eine Simulation von breiter literarischer Produktion aufrechtzuerhalten. Freilich stimmte dabei auch die Qualität. Ohne Weiteres auf der Höhe seines Schaffens zeigte sich Walser mit *Der Spaziergang*, 1917 im Huber Verlag in Frauenfeld und Leipzig erschienen; ein Werk von hundert Druckseiten. Darin geht ein mittelloser Dichter am Vormittag durch und um seine Kleinstadt her und beschreibt, was er dabei sieht. »Im Vorbeigehen« echauffiert sich dieser arme Poet über die Moderne und das Neue, das sie für die Menschen bereithält. Bedrückt vergegenwärtigt er sich seine Situation, urteilt in kurzen Ausbrüchen, nur um sich dank einer kleinen Beobachtung oder überwältigenden Naturempfindung gleich wieder heiter zu stimmen.

Epische Großunternehmungen wie *Geschwister Tanner*, *Der Gehülfe* oder *Jakob von Gunten* waren Walser nunmehr nicht mehr möglich, mit Tinte reinlich abgefasste Romane stattlichen Umfangs. Aber durch die ihn befreiende Verwendung eines Bleistifts gelang es ihm, narrative Konvolute, eben Stoffe, doch noch zu bewältigen. Wenigstens der als verschollen geltende *Tobold*-Roman, niedergeschrieben 1918, würde neben dem Genuss, den er uns beschert hätte, nochmals einigen Aufschluss darüber liefern können, wie Walser sich selbst und sein Tun über die Zeit hinweg gesehen hat. Schließlich handelt es sich bei der mutmaßlichen Hauptfigur erneut um eine Art Alter Ego Walsers. Dieser Tobold tauchte bereits in *Kleine Dichtungen* und *Kleine Prosa* auf, und auch in *Poetenleben* findet sich ein Prosastück mit dem Titel *Aus Tobolds Leben*; erstmals aber in Schäfers *Die Rheinlande* im Dezember 1912 im Prosastück *Der fremde Geselle*. Tobold – in dem Namen schwingen »Tobler« und »Trunkenbold« mit, ein solcher war schließlich schon Wirsich aus *Der Gehülfe* –, Tobold also ging Walser in Biel nochmals etwas an. Der Versuch, sich literarisch selbst zu deuten, ging weiter – aber für wie lange?

1921 zog Walser nach Bern, nachdem er die Verlagssuche für den *Tobold*-Roman wohl aufgegeben und nachdem sein älterer Bruder Hermann Walser sich in Bern, 1919, suizidiert hatte. Zuvor war schon sein Bruder Ernst gestorben, nach 18 Jahren in der Klinik Waldau. Die Zeit in Bern nahm, wenngleich mit Residualen der schriftstellerischen Ambition neu bespickt, voraus, was Walser ab 1929 in den Heilanstalten Waldau und Herisau (ab 1933) ereilen sollte: Introspektion, Abkehr von der Welt. In Bern wechselte er das Dach über dem Kopf in acht Jahren mehr als fünfzehn Mal, was ihm Jahrzehnte später unter seinen Lesern die Bezeichnung »Stadtnomade« eintragen sollte.

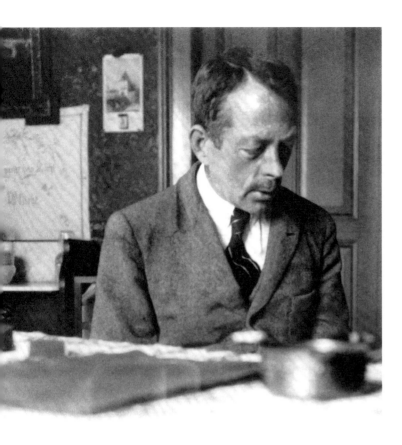

Robert Walser am Schreibtisch in seiner
Wohnung in Bern, Luisenstrasse 14.
Foto vom 3. April 1928.

Das Haus Gerechtigkeitsgasse 29 in der
Berner Altstadt. Walser lebte hier von
April bis Ende August 1925 und schrieb
den Roman *Der Räuber*.

Die Scham, es als Schriftsteller vor dem Publikum nicht geschafft zu haben, die Angst vor der noch größeren Armut, sie trieben Walser um und vor sich her.

Literarisch schreiben konnte er nur noch in einer Kleinstschrift. Diese schwer zu entziffernden Bleistift-»Mikrogramme« hielten Lyrik, Szenen, Prosa und einen ganzen Roman bereit; *Der Räuber*, den er 1925 niederschrieb. Und doch schaffte es von alledem nur die Sammlung *Die Rose* zu seinen Lebzeiten in den Druck. Denn dasselbe Schicksal wie den *Tobold*- ereilte auch den *Theodor*-Roman, den Walser 1921 schrieb und der ebenfalls als verschollen gilt.

Sich abhandengekommen, das war auch Walser selbst. Versuche der Verbürgerlichung, etwa durch eine Anstellung beim Berner Staatsarchiv, schlugen schnell fehl – so wie zuvor die Annäherungsversuche an die Vorstellung einer Ehe. Walser musste auch in dieser Hinsicht mit Zurückweisungen leben. Verbrieft scheint eine solche durch eine Bieler Lehrerin 1916. Aber es war und blieb nicht die einzige. Zu bieten hatte Walser einer möglichen Braut außer sich selbst nicht sehr viel. Mittellos zu sein, manifestierte sich hier nochmals auf die bitterstmögliche Weise. Es rührte sowohl an Walsers gesellschaftlichem als auch an seinem privaten Rollenverständnis. Im April 1928 schrieb er in der Luisenstrasse in Bern dem Feuilleton-Redakteur der *Prager Presse*, Otto Pick: »Mir scheint die Frage, ob ein Dichter an sich Mann oder Weib sei, schwierig zu beantworten.«

Einige Monate später erhielt Lisa Walser Bericht von den Schwestern Häberli, den Vermieterinnen ihres Bruders, die sich über sein Benehmen beklagten. Nach zwei absurden Heiratsanträgen an die beiden Häberlis soll Walser auch weitere merkwürdigste Verhaltensweisen gezeigt haben. Lisa ging daraufhin mit ihrem Bruder in Bern zu dem Psychiater Walter Morgenthaler, dem Walser Angstzustände beschrieb. Die Diagnose für fünfzehn Jahre mühseliger Arbeit an wundervollen, profunden, wissenden Texten, für Ziellosigkeit, für Hoffnungslosigkeit im Privaten und als Künstler, für trübe Ahnungen und eine umfassende Frustration durch eine Rückkehr der letzten Vernunft nach »Hause« lautete zu jener Zeit: Schizophrenie. Walser musste damit leben – und nach einiger Zeit wollte er das auch.

Lisa urteilte in dieser Angelegenheit sehr strikt. Sie bestand darauf, dass ihr Bruder in der Klinik Waldau seinen Ort finden musste. Auch später immer wieder. Schon im Sommer 1914 hatte Walser an

Bern. — Waldau mit Bolligenallee.

Blick auf die psychiatrische Klinik Waldau.
Historische Ansichtskarte, um 1930.

Wilhelm Schäfer geschrieben: »Es gäbe für mich noch viel zu tun. Und doch sagt mir eine innere Stimme, dass ich vor allen Dingen die Ruhe bewahren muss. Mit Unruhe kommt nichts wahrhaft Großes und Gutes zu Stande.« Ruhe bewahren – Walser wählte auf die längst mögliche Sicht genau das. Und doch: Einige Wochen nach seiner Einweisung im Januar 1929 fing er wieder an zu schreiben und zu korrespondieren.

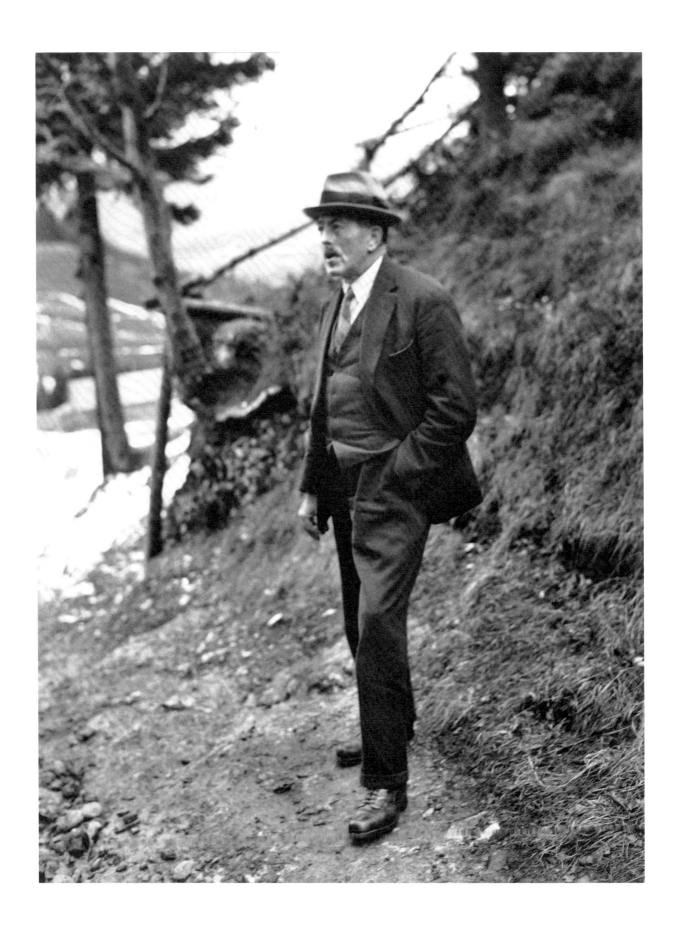

Der private Insasse

I n einem bescheidenen Winkel dahinträumen zu können, ohne beständig Ansprüche erfüllen zu müssen, ist bestimmt kein Martyrium. Die Leute machen nur eines daraus!«

Robert Walser, zitiert nach Carl Seelig

Als Robert Walser im Alter von 51 Jahren in die Klinik Waldau aufgenommen wurde, hielt er das bloß für eine der vielen Wendungen in seinem Leben – für eine weitere Episode. Nachdem er in den ersten Wochen vergeblich beantragt hatte, entlassen zu werden, fand er sich allerdings fürs Erste mit seiner Lage ab. Er beabsichtigte, zuvorderst wieder zu Kräften zu kommen. Sich einmal mehr fangen und anschließend »draußen« seine Arbeit an den Texten fortführen zu können, fast so wie einst – das schwebte ihm, wie ungenau oder wirklichkeitsnah auch immer, vor.

Er hatte sich geweigert, die Einweisungspapiere mit der damals üblichen Diagnose Schizophrenie zu unterschreiben. Robert Walser fürchtete, seinen guten »Schriftstellernamen« aufs Spiel zu setzen. Womöglich würde man ihn dann auch nie mehr entlassen, so seine Furcht. Er kam in der Anstalt für seine Unkosten selbst auf; sein weniges Erspartes wurde dazu vor Ort hinterlegt. Walser dachte, so könne er über seinen Aufenthalt bestimmen, wo doch in Wahrheit seine Geschwister – allen voran Lisa, die sich mit ihm »in Freiheit« herumzuschlagen gehabt hätte – seine Geschicke lenkten. Seine Brüder Karl und Oscar weigerten sich, für seinen Aufenthalt aufzukommen, sie hielten ihn für gesund. Er selbst soll aber angegeben haben, Stimmen zu hören.

Tatsache ist, dass Walser vier Jahre lang in der Waldau blieb. Er unternahm regelmäßig Spaziergänge – notgedrungen in Begleitung eines Wärters. Was ging ihm dabei durch den Kopf? Oder ging Walser,

Robert Walser am 31. Januar 1937 auf einer Wanderung von St. Gallen nach Trogen. Foto von Carl Seelig.

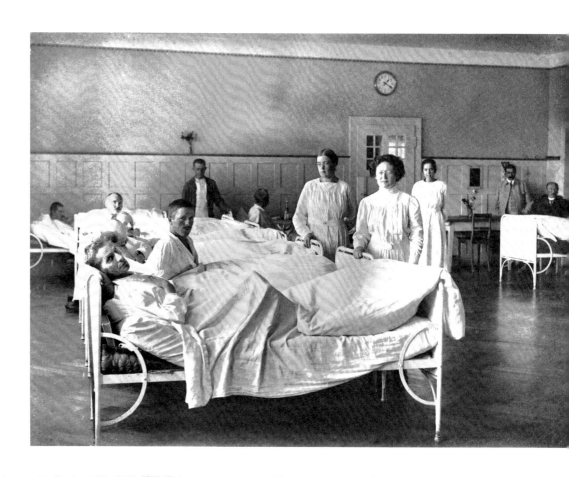

auch später, vielmehr deswegen so viel herum, damit er – ganz anders als bei den manuellen Tätigkeiten in der Gärtnerei – einmal *nicht* über sich und die feindliche Welt nachdenken musste? Nein, Walser verfasste dabei, ganz so, wie er es Jahrzehnte lang getan hatte, so manchen Brief schon einmal im Kopf, so manches »Mikrogramm« als (kurze) Prosa. Von Zeit zu Zeit wagte er sich an seinem Schreibtisch an einen literarischen Text. Die literarisch bewanderte Anstaltsleitung hatte ihm eigens dazu ein Zimmer zur Verfügung gestellt. Es blieb allerdings bei dem, was Walser in Bezug auf sein Schreiben immer schon gesagt hatte: Das könne man nur in Freiheit.

Walser verbrachte seine Zeit Radio hörend, er rauchte dabei. Er ließ sich von einem internierten Großmeister in Schach unterweisen, spielte Billard. Er verhielt sich unauffällig, lebte überaus solitär, war kaum nahbar. Das sagen zumindest die achthundert Pflegerapporte allein der Jahre 1929 und 1930 aus. Er hatte die Erlaubnis, bis 20.45 Uhr den Aufenthaltssaal zu nutzen. Über Strecken wurde es ihm im Zimmer zu eng ums Herz, und er begab sich für die Nachtruhe in das Massenlager. Pathologische Symptome wurden bei Walser keine notiert.

Am 30. März 1929 wurde festgehalten: »Geht seit dem 18. in die Gärtnerei zur Arbeit.« Am 9. April 1929: »Hatte Besuch von seiner Schwester, konnte mit ihr in die Stadt zum Einkaufen.« Für den 15. Mai 1929 heißt es im Pflegerapport: »Steht am Morgen um 6 Uhr auf, macht den Aufenthaltssaal und geht jeden Nachmittag in den Garten.« Das Anstaltsleben ist das Anstaltsleben, es verliert sich in Tautologien. Zwischen Mimikry und Tragik neigte auch Walsers reglementierter, repetitiver Alltag stärker zu letzterem hin, zum höchstpersönlichen Desaster, zu der Entmündigung, zu der es später de facto auch kommen sollte.

Es bleibt der Eindruck bestehen, Walser habe nach einer gewissen Zeit in der Waldau eine möblierte Bleibe samt Kost und Logis gesehen, wie er sie in seinem Leben schon oft gehabt hatte. Er fing damit an, im Briefverkehr seine wahre Anschrift anzugeben. Er schrieb so manchen Brief auch etwa an seine junge Brieffreundin Therese Breitbach, der er ausführlich seine Situation in eher hellen Farben beschrieb. Anfang 1933 unterzeichnete Walser sogar einen Verlagsvertrag mit dem Verlag Rascher in Zürich über eine Neuausgabe von *Geschwister Tanner.*

Der Wachsaal der Männerabteilung in der Klinik Waldau, um 1920/30.

Das Mikrogramm-Blatt 9 von Robert Walser, notiert auf einer Karte von Eduard Korrodi an Walser im Frühsommer 1932.

1. Aufnahme

Jahr	Monat	Tag		Abteilung Tag	Nacht
1933	VI.	19.	Gebracht von Pfleger aus der Waldau,Bern.Der Pat.macht einen ruhigen u.geordneten,etwas steifen Eindruck.Ic.		
	VII	21.	*Ruhig, stumpf, kümmert sich in keiner Weise um die Umgebung, verliert beddel. Fügt sich in alles, bringt nie Wünsche oder Be= schwerden vor.*		
	IX.	22.	Vollkommen gleich,geht Sonntags frei aus,kehrt immer pünktlich zurück.		
34	III	16.	Vom Bezirksgerichtpräsidenten Hinterland betr.Bevormun= dung einvernommen.Pat.lehnt Zustimmung zur Bevormundung ab,da er keinen Vormund nörtig habe.Sagt,er leide an einer schweren Krankheit,indem er Stimmen höre,es sei aber keine Geisteskrankheit.----Flüstert nachts in letzter Zeit oft vor sich hin.		
	V.	19. X	Sprach sich heute vor dem Ref.etwas aus betr.seiner Stimmen.Er rede nachts leise vor sich hin,weil er be- ständig von Stimmen geplagt werde u.diesen Antwort geben müsse.Nur wenn er mit einer Person spreche,schweigen die Stimmen.Am ärgsten sei das Stimmengewirr am Morgen nach dem Erwachen,woher denn auch seine Gereiztheit am Morgen herrühre.Die Stimmen sagen ihm in letzter Zeit vorwiegend Unangenehmes,während sie in früherer Zeit auch öfters Witze machten.Er könne drei Personen unterscheiden,die sprechen,es sei auch eine weibliche darunter.Die Stimmen machen ihm Vorwürfe,dass er immer in die hiesige Anstalt gekommen sei.Sie sagen,er hätte nach seinem Austritt aus der Waldau wieder eine Stelle annehmen sollen.		
	VIII	18.	*Ganz für sich, verbringt den ganzen Tag Papierlesen, geht Sonntags frei aus, will am liebsten in Ruhe gelassen werden. Gibt auf Fragen nur ganz einsilbig Antwort.*		
	8.	24	ruhig, geordnet, freundlich, geht auf Unterhaltungen (Tagesereignisse, auch Literarisches)ein, etwas einsilbig, aber mit Ref. trotzdem, ohne ersichtliche Zerfahrenheit. Zeigt keine Neigung mehr zum Schriftstellern, wurde vor geraumer Zeit von seiner Schwester besucht, ging mit ihr aus und soll sich eigend und an allem interessiert mit ihr unterhalten haben. Bringt nichts von Wahnideen vor, beklagt sich nicht über Halluzinationen. Nach seiner Schwester glaubte er den Schreibenden von den 90ger Jahren, wo einige persönliche Beziehungen bestanden hatten, noch gegen ihn irgendwie verstimmt.		
34	XII	20.	Pf. Einsilbig interesselos beim Papierverlesen. Man hat den Eindruck, als ob man Wort für Wort aus ihm herausziehen müsste, alles was er von sich gibt, zer- fällt in nichtssagende Bröckel. Nur eine oberflächliche Schicht wird sichtbar, ob ihm drunter was bewegt, kann man weder aus den Aeusserungen, noch aus der ausdrucks- armen Mimik erfahren.	I C	
1935	II.	26.	Pf. Das gleiche Bild. Am Papier raucht er seine Zigaretten, in der Freizeit blättert er in Zeitschriften, sonntags geht er gelegentlich aus. Aber alles ist passiv an ihm, erscheint sogar so, selbst wenn er etwas aus eigenem Antrieb tut.	IC	

Alles hätte seinen gewissermaßen behüteten Lauf nehmen können, hätte die Anstaltsleitung nicht gewechselt. Der neue Direktor überprüfte die Insassen und bot daraufhin dem einen oder anderen an, sich in einer landwirtschaftlichen Kolonie zu verdingen. Das kam für Walser nicht in Frage. Er hätte stattdessen auch die Freiheit wählen können, doch er war unschlüssig, reagierte auf diese Eröffnung zunächst nicht. Dann war es dazu zu spät. Lisa hatte seine Überführung nach Herisau organisiert. Die Heilanstalt dort war verpflichtet, ihn aufzunehmen, denn er war, wie seine Papiere ihn auswiesen, ein Bürger des Hauptorts des Kantons Appenzell Ausserrhoden.

Walser war außer sich. Er wehrte sich an jenem 19. Juni 1933 körperlich, die Waldau verlassen zu müssen, sah sich aber einer Übermacht von Wärtern ausgesetzt. Als er nach ein paar Stunden in Herisau angekommen war, zeigte er sich besänftigt von der idyllischen Fahrt über die lieblichen Hügel. Dennoch war dieser Einschnitt ein solcher nicht nur in geographischer Hinsicht, er betraf selbstredend seine konkreten Lebensumstände auf drastische Weise. Walser brach in Herisau den Versuch endgültig ab, sich wieder an Themen zu wagen, wieder literarisch zu schreiben. In den 23 Jahren, die er dort verleben sollte, entstand kein neuer literarischer Text mehr von seiner Hand. Das mochte in der fehlenden Kraft begründet gewesen sein, seine Gemütsverfassung ein weiteres Mal an ein Unterfangen zu binden, dessen Ausgang ungewiss und, wie er inzwischen einzusehen gezwungen war, aller Voraussicht nach ohne das gebührende perzeptorische Echo zu Ende gebracht worden wäre. Die Aussicht etwa auf die Veröffentlichung einzelner Prosastücke oder Aufsätze, geschweige denn Bücher in Deutschland, schwand sehr schnell, und mit ihr die Verheißung, mit Hilfe der ihm noch halbwegs Zugewandten in der Berliner Metropole je wieder ein Auskommen finden zu können – wo auch immer.

Denn spätestens mit der Machtergreifung Hitlers im Januar 1933 konnte Walser aus dem Nachbarland nichts mehr erwarten. Dessen war er sich schon in der Waldau bewusst. Bruno Cassirer musste Deutschland verlassen – er hatte früh verstanden, worauf Nazideutschland aus war –, und hatte begonnen, die Rechte, auch jene an den Werken Walsers, in die Schweiz und anderswohin zu verkaufen. Die Barbarei hielt in Deutschland Einzug. Während andere ins Exil und wieder andere später in den Tod in Konzentrationslagern getrieben wurden, musste sich Walser glücklich schätzen, seine Haut in Sicherheit gebracht zu haben. Und sei es um den Preis jener Freiheit, die man zum Schreiben so dringend benötigt.

Die Krankenakte Walsers, erstellt in der Heil- und Pflegeanstalt Herisau, 1933–1935.

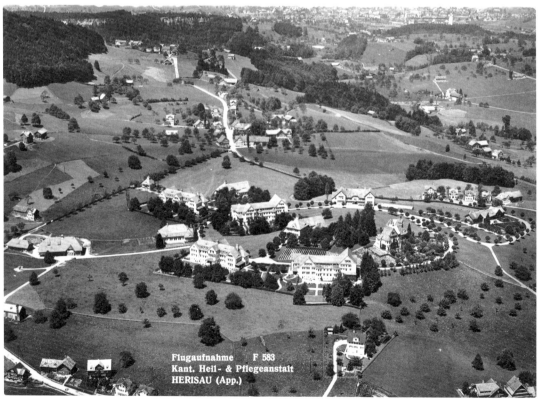

Flugaufnahme F 583
Kant. Heil- & Pflegeanstalt
HERISAU (App.)

Es vergingen zudem nur Wochen, bis der Direktor der Anstalt nach Absprache mit Lisa Walser ein Entmündigungsverfahren einleitete. Man wollte damit den Befürchtungen der Bank, die Walsers Vermögenswerte verwaltete, entgegenwirken, der Insasse wäre nicht in der Lage, seine finanziellen Interessen und Verpflichtungen selbst wahrzunehmen. Im April 1934 bekam Walser einen Amtsvormund, gegen seinen Willen und nach einem Gerichtsverfahren, für dessen Kosten er auch noch aufkommen musste.

Äußerlich nahm der Entmündigte sein Schicksal an. Er war nicht renitent, im Gegenteil galt er als pflichtbewusste Person, die bis zum Ende ihres Lebens fünfeinhalb Tage die Woche Papiertüten klebte, Hülsenfrüchte verlas oder Schnüre drehte. Diesen Trott, den Walser als besänftigend empfunden haben musste, vermochte der Zürcher Schriftsteller und Mäzen Carl Seelig zu durchbrechen. Nach der Lektüre von *Jakob von Gunten* hatte er Walser angeschrieben und ihn ein paar Monate später, am 26. Juli 1936, mit der Erlaubnis auch von Walsers Geschwistern in Herisau erstmals besucht. Damit trat jene Person auf den Plan, der wir so manche aufschlussreiche Selbstaussage Walsers verdanken. Die Reserve, mit der allerdings Walser Seelig lange begegnete, war groß. Sie unternahmen als Erstes einen Spaziergang, auf dem Walser eher argwöhnisch denn bündlerisch kaum ein Wort sprach; man schwieg einander im forschen Gleichschritt an. Das setzte sich fort, bis sich über die rund zwanzig Jahre die Zungen gelöst und Walser schließlich sehr viel über seine Lebensabschnitte preisgegeben hatte, über seine Intentionen und Auffassungen, seine Lektüre, seine Literatur. Seelig hielt diese Gespräche in seinem Buch *Wanderungen mit Robert Walser* fest, das kurz nach Walsers Tod erschien.

Schon 1937 hatte Seelig versucht, Walser jene Freiheit zu verschaffen, die für dessen Schreiben unabdingbar gewesen wäre. Er hatte es mit der Unterstützung weiterer Mäzene geschafft, ihm ein ausreichend ausgestattetes finanzielles Umfeld zu garantieren. Walser wäre wohl zu dem Schritt zurück in die Freiheit bereit gewesen, aber er zögerte noch, und auch seine Geschwister, allen voran Lisa, waren dagegen. Als am 1. September 1939 der Krieg ausbrach, wurden die Pläne obsolet. Ende September 1943 starb Walsers Bruder Karl, wenige Monate später Lisa. Oscar drängte auf einen neuen Vormund für Robert, damit die Erbschaftsangelegenheiten in einem bestimmten Sinne geklärt werden konnten. Seelig sprang ein. Am 26. Mai 1944 übernahm er Robert Walsers Vormundschaft.

Robert Walser am 23. April 1939 auf einer Wanderung von Herisau nach Wil. Foto von Carl Seelig.

Carl Seelig liest die *Neue Zürcher Zeitung*. Undatierte Aufnahme.

Die Heil- und Pflegeanstalt Herisau aus der Vogelperspektive. Aufnahme um 1930.

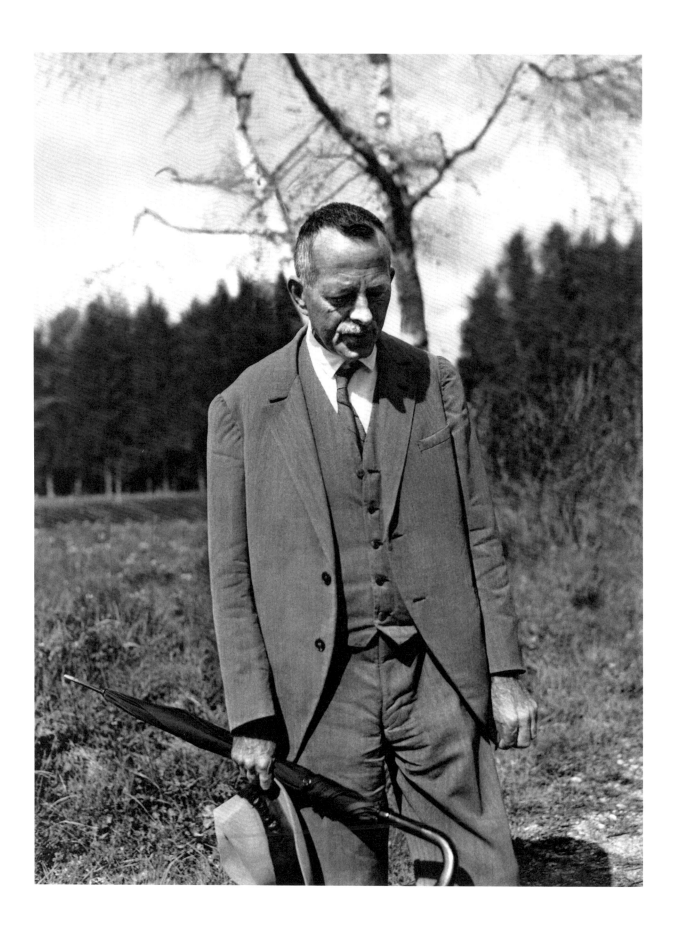

Seelig gab Sammelbände und Bücher von Walser heraus, veranstaltete später, ab 1953, im Verlag Helmut Kossodo, Genf und Hamburg, die erste Gesamtausgabe. Walser selbst schien das aber nicht mehr groß zu interessieren. Er hatte das alles hinter sich. Walter Benjamin schrieb in seinem Essay *Robert Walser* schon 1929: »Denn das Schluchzen ist die Melodie von Walsers Geschwätzigkeit. Es verrät uns, woher seine Lieben kommen. Aus dem Wahnsinn nämlich und nirgendwoher sonst. Es sind Figuren, die den Wahnsinn hinter sich haben und darum von einer herzzerreißenden, so ganz unmenschlichen, unbeirrbaren Oberflächlichkeit bleiben. Will man das Beglückende und Unheimliche, das an ihnen ist, mit einem Worte nennen, so darf man sagen: sie sind alle geheilt.«

Wie verhält es sich mit Walser selbst? War er – in diesem Sinne – geheilt? Der Insasse, der dem Irrsinn, der sich in der Welt abspielte und im Zivilisationsbruch der Nazis gipfelte, in der Klinik entrann? Mehr als einmal zumindest hielt er Vorahnungen fest, die seinen Tod betrafen. In *Eine Weihnachtsgeschichte* (1919) ist zu lesen: »Derart also ging ich von den Menschen fort. Es war mir halb lach-, halb scherzhaft zu Mut. Es schneite, und durch das liebe, dichte Schneien klangen die Abendglocken. [...] Wie soll ich jetzt zu mir heimzugehen wagen, wo nichts Trauliches ist? Wer sich einschneien ließe und im Schnee begraben läge und sanft verendete.« Zunächst ist es der von Walser erfundene Dichter Sebastian in *Geschwister Tanner*, der im Schnee stirbt. Simon Tanner bemerkt dazu: »Wenn man ihn ansah, empfand man, dass er dem Leben und seinen kalten Anforderungen nicht gewachsen war.«

Robert Walser am 23. April 1939.
Foto von Carl Seelig.

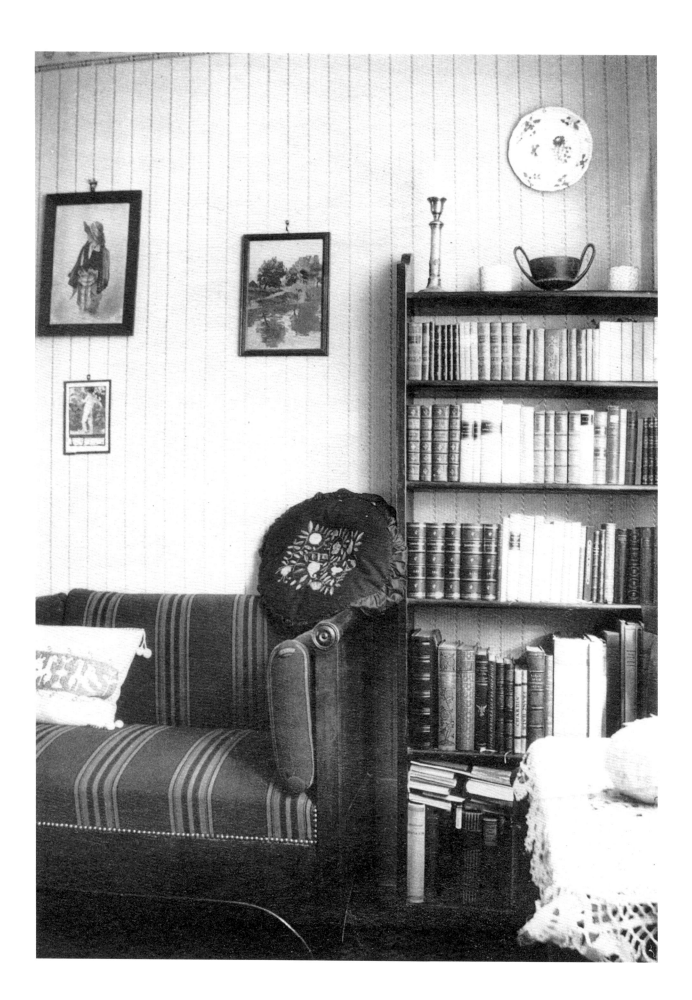

Im Schlund des Trichters

A ber hie und da, wenn ich etwas Schönes lesen will, nehme ich eins von Ihren lieben Büchern und lese darin.«

Hermann Hesse an Robert Walser, wohl im August 1943

Robert Walser führte ein turbulentes Leben. Zumindest hätte er gern von uns gedacht, dass wir, seine Nachwelt, so von ihm denken. Er hat auch alles dazu getan und wenig unversucht gelassen, damit er am Ende dasteht als ein Buch mit sieben Siegeln, ein biographisches Rätsel, dessen Lösung niemand kennt. Er stilisierte sich, den früh traumatisierten und später narzisstisch gekränkten Sohn, Bruder und Autor, zum großen Unbekannten, zur »runden Null«, zum Nichts. Niemand sollte seine »Schande« der vollkommenen Erfolglosigkeit erkennen können. Als er sich selbst abhandengekommen war, spätestens mit dem Eintritt in die Klinik Herisau 1933, beließ er es bei monotonen manuellen Arbeiten und privatistischen Lektüren. Wenn schon nicht erfolgreich, wollte er auch nicht sichtbar sein.

Im Zimmer hingegen, das sich Lisa Walser in der Schule in Bellelay für die Pausen wohnlich gemacht hatte, hing jenes Bild an der Wand, das Karl einst in Biel von dem als Karl Moor verkleideten Pennäler Robert gemalt hatte. Robert übte den Karl Moor in voller Montur ein, den älteren der beiden Söhne des Grafen Maximilian von Moor. Der jüngere, zweitgeborene und damit nicht erbberechtigte Sohn Franz, der intrigant und eifersüchtig und außerdem nicht schön war, hatte es Robert nicht angetan. Lisa wusste, warum, freilich ohne etwas daran ändern zu können: Robert stand in der Hierarchie der Walser-Geschwister, seinem Geburtsjahr entsprechend, fast ganz unten. Für Lisa dürfte ihr kleiner Bruder Robert ein aktives Leben lang unglücklich darum gekämpft haben, seine ihm durch seine große Begabung »rechtmäßig« zustehende Anerkennung zu erfahren. Er dürfte für Lisa außerdem ein Leben lang Karl Moor geblieben sein; der tragisch

Lisa Walsers Wohnzimmer im Schulhaus in Bellelay. An der Wand hängt jenes Aquarell von Karl Walser, das Robert Walser als Karl Moor zeigt.

Robert Walser 1905 in Berlin.

Zeichnung von Karl Walser zu Robert
Walsers Gedicht *Im Bureau*, aus:
Robert Walser, *Gedichte*, [1908].

Umschlagvorderseite von Robert Walsers
Essayband *Die Rose*, erschienen 1925 im
Rowohlt Verlag.

Im Bureau

Der Mond sieht zu uns hinein,
er sieht mich als armen Commis
schmachten unter dem strengen Blick
meines Prinzipals,
ich kratze verlegen am Hals.

7

gescheiterte Aufrichtige. Zu sagen gab es allerdings zwischen ihnen, nachdem Robert in der Anstalt gelandet war, immer weniger. Walser schwieg zum Ende hin fast schon eisern. Carl Seelig schaffte es schließlich doch, ihn von sich erzählen zu lassen. Was aber erzählt uns Walser heute? Was ist aus seinen Büchern »zu lernen«? Weshalb Walser lesen?

Niemand vor und niemand nach Robert Walser hat das vordergründig Verzärtelte und Harmlos-Beiläufige so gekonnt mit einem Subtext zu verbinden verstanden wie dieser Schweizer Schriftsteller von Weltrang. Auf mehreren, mannigfach verknüpften Ebenen fächert sich die Walser'sche Prosa vor den Augen der Leser auf, wahlweise in einen Schulaufsatz, in ein tragisch-kritisches Gesellschaftstableau, eine wortreiche Selbstbespiegelung, ein weltfremdes Sinnieren – um nur einige Beispiele zu nennen. Die überraschenden Begriffsverknüpfungen und – teilweise auch dialektal verwurzelten – noch nie gehörten originären Formulierungen entschädigen die Walser-Leser zusätzlich.

Auch die Perspektive, aus der Walser auf die Welt blickt, ist in Raum und Zeit einzigartig. Zunächst gilt das aus biographischen Gründen: Ein junger Mann, deutschschweizerisch-französischer Prägung, aus der kinderreichen Familie eines Gewerbetreibenden und einer Haushälterin – wobei seine Geschwister zum Teil beträchtliche Begabungen zeigen, im Künstlerischen, aber auch im Pädagogischen und in der Wissenschaft –, macht sich nach dem Niedergang des »Hauses« auf, die Welt schriftstellerisch zu erkunden, und erprobt sich dabei an nichts Geringerem als an der deutschen Hauptstadt.

Weiter transzendiert Walsers Blick auf Berlin in der anbrechenden, Fahrt aufnehmenden Moderne das Künstlerische, die Literatur, und gewinnt nicht nur in der Rückschau dokumentarische, zeitdiagnostische Züge, die sich in Habitus und Verve doch gänzlich von seinen Zeitgenossen, nennen wir hier vor allem die bedeutenden Literaten bzw. Feuilletonisten Alfred Döblin und Egon Erwin Kisch, unterscheiden.

Amouröser Verwicklungen wegen liest man weder Walsers Prosa noch seine Biographie, denn sie ergaben sich, bemerkenswert genug, vor allem in Walsers Phantasie. Frauen waren in Walsers Seelenleben zwar wichtiger als Männer – denkt man an seine Schwester Lisa, an seine Brieffreundin Frieda Mermet oder zuletzt an seine Berliner

nâle nen
Berne nen

Suisses „ETRANGER"
8/VIII/19
Ell.4

Schweizerische Hilfs- und Kreditorengenossenschaft für Russland.

Fragebogen für Vorschussgesuche

Die mit * bezeichneten Fragen sind nur für Russlandschweizer bestimmt. Die Antworten sind präzis und wahrheitsgetreu einzutragen.

Familienname: *Walser* Vorname: *Robert*

Beruf: *Schriftsteller*

Geburtsdatum: *15. April 1878* Heimatort: *Teufen, Ctn Appenzell*

Sind Sie verheiratet? *Nein*

Name und Heimatort Ihrer Frau: /

Wie viele Kinder und in welchem Alter? /

Haben Sie noch andere Angehörige zu unterstützen? *Nein*

Wo wohnten Sie im Ausland? *In Berlin*

Wann und unter welchen Umständen sind Sie in die Schweiz gekommen?
Im Februar 1913, unter normalen Umständen.

Wo wohnen Sie jetzt (genaue Adresse)? *Biel, Hotel Blaues Kreuz*

Haben Sie eine Anstellung gefunden? Wenn ja, wo und mit welchem Salair?
lebe als freier Schriftsteller, also ohne Anstellung

Welchen Vorschuss verlangen Sie? Zu was? *Frs 1000.— zur Aufrechthaltung*
der Schriftstellerexistenz, d. h. zur Fortführung der dichterischen
Arbeit, die ich nur bewältigen kann, wenn ich mich ihr
ausschliesslich widme.

Besitzen Sie hier ausländisches Geld? Wieviel und welche Abschnitte? *Das Gesuch hat den Sinn,*
Nein *mir zu ermöglichen, ein*
poetisches Werk (Erzählung)
fertig zu stellen, welches
Zeit und Musse erfordert.

Wieviel gedenken Sie bei uns zu deponieren? /

Besitzen Sie ausländische Wertpapiere? Wenn ja, welche und wo befinden sie sich?
Nein

Walsers Gesuch um einen Vorschuss
an die Schweizerische Hilfs- und
Kreditorengenossenschaft für Russland
vom 6. August 1919.

Was können Sie uns sonst für Garantien bieten ? Haben Sie Vermögen im Ausland und was für Belege dafür ?

Ausweis über ein Bankguthaben bei der Dürener Bank in Düren (Rheinland) von M 1700.—

Haben Sie seitens des Politischen Departementes oder des Fürsorgeamtes, des Komitees der Russlandschweizer oder einer andern Organisation Unterstützungen bekommen ? Wann und wieviel ?

Nein.

* Haben Sie die Beitrittserklärung unterschrieben ?

* Haben Sie Ihre Forderungen in Russland bei uns schon angemeldet? Wenn nicht, warum nicht?

* Sollen wir die zur Erwerbung der Mitgliedschaft fällige Rate von Fr. 25.— vom ersten Vorschuss abziehen oder senden Sie uns denselben ein ?

Bei wem können wir über Sie Erkundigungen einziehen ? (Referenzen angeben)

Dr. Hans Schuler, Sanatorium „La Charmille", Riehen-Basel
Dr. Hans Bodmer, Präsident des Lesezirkel Hottingen, Zürich

Haben Sie etwas spezielles zu bemerken ?

Obiges Guthaben stammt von einer Ehrung des Rheinländischen Frauenbundes für ein Buch, betitelt „Kleine Dichtungen" (Verlag Kurt Wolff Leipzig) Heute bin ich genötigt vom Geschenke der Frauen Gebrauch zu machen, da trotz allen Fleisses fast jede Einnahme versiegt ist.

Bemerkungen des Schweiz. Politischen Departementes :

Bemerkungen der Genossenschaft :

Unterschrift des Gesuchstellers :

Robert Walser.

Schnee

Es schneit, es schneit, bedeckt die Erde
mit weißer Beschwerde, so weit, so weit.

Es taumelt so weh, hinunter vom Himmel,
das Flockengewimmel, der Schnee, der Schnee.

Das gibt dir, ach, eine Ruh, eine Weite,
die weißverschneite Welt macht mich schwach.

So daß erst klein, dann groß mein Sehnen
sich drängt zu Tränen, in mich hinein.

17

Walsers mutmaßliche Geliebte Johanna
Lüthy in Zürich. Undatierte Aufnahme.

»Mit Ihren artigen Geschenken haben
Sie mir die Dienstzeit angenehm
verkürzen helfen. Von Biel aus werde ich
Ihnen bald mehr schreiben, vielleicht
sogar einmal wieder etwas Zärtliches.
Die Eßgegenstände haben Sie alle sehr
sorgsam in allerliebste Schachteln
gesteckt.«
Brief aus dem Militärdienst an Frieda
Mermet, Courroux, 13. März 1918.

»So daß erst klein, dann groß mein
Sehnen / sich drängt zu Tränen, in mich
hinein.«
Karl Walsers Zeichnung zum Gedicht
Schnee seines Bruders Robert,
aus: Robert Walser, *Gedichte*, [1908].

Vermieterin Anna Scheer –, Partnerinnen oder Weggefährtinnen im erotischen, geschweige sexuellen Sinne aber lassen sich am besten in Walsers Briefen kennenlernen, die er nach eigenem Gusto und Pläsier zusammenschwadroniert hat. Wir haben es in Walsers eigenen Zeugnissen grundsätzlich mit einer wechselnden, modernen Variante Beatrices zu tun, die von Dante angebetet wurde und von der man ja nicht weiß, ob sie tatsächlich gelebt hat. Wirklich begehrt – und nicht nur schwesterlich oder aus der Entfernung angebetet –, hat Walser allerdings so schnell keine Frau. Er hätte uns sonst immer wieder davon berichtet.

So komödienhaft seine Bemerkungen zum anderen Geschlecht in Prosa und Briefen auch ausfallen, sie sprechen vor allem die Sprache einer tiefen Verlegenheit in Liebesdingen, die oft genug auch in eine septische Kühle umschlägt. Einmal ließ er sich zu der Bemerkung hinreißen, dass er im Erotischen die Abwechslung liebe und einer Frau nie sehr lange treu sein könne. Man wird darin möglicherweise bloß ein rhetorisches Ablenkungsmanöver in höchsteigener Sache erkennen. Seinen Weg sah er schlechterdings nicht in einer festen Bindung, sondern vorab in einer streunenden, einer geistigen Existenz. Er hatte die Gabe, in unterschiedlichen sozialen Milieus auf natürliche Weise dazuzugehören – weil er nirgendwo wirklich dazugehörte. Er ging als allerlei Unscheinbares durch, und er liebte das. »Nun ist meine Meinung, dass einer, der sich stark fühlt, der über ein bisschen Geschmeidigkeit verfügt, beinah überall ein bisschen verkehren kann, ohne sich wesentlich zu schädigen«, schrieb er einst Frieda Mermet.

Selbst im wiederkehrenden »Kriegs«-dienst, der für die Schweizer darin bestand, die Grenze »zu sichern«, war Walser in der Lage, Fahnendurchgänge und Korrekturabzüge seiner Bücher und Schriften minutiös gegenzulesen. Welchen Einfluss aber die verheerende Vernichtung im Großen Krieg um Walser her tatsächlich auf ihn hatte, lässt sich hinter den teils fast schon possierlichen Briefen aus dem Militärdienst nur erahnen. Der Erste Weltkrieg hat sein Weltbild aber bestimmt nicht lebensfroh grundiert. Das gebrannte Kind beargwöhnte in der Folge den »Fortschritt« – sei er nun technischer, künstlerischer oder sozialer Natur – nur noch stärker.

Robert Walser gilt zwar als der erste hochrangige Schweizer Schriftsteller der Moderne. Walsers Lebensauffassung entstammte aber der Spätromantik. Daran hielt er ein Leben lang fest. Dennoch galten die Zumutungen der Moderne gleichermaßen für ihn. Auch er

hatte unterschiedliche soziale Mitgliedschaften und in diesen einen unterschiedlichen Status: Finanziell gesprochen war er ein Niemand, als Künstler im Umkreis der Berliner Secession allerdings galt sein künstlerischer Rang als beträchtlich. Er besaß kein tragfähiges soziales Netz, aber er korrespondierte mit halb Europa über Literatur. Kurz: Er hatte überhaupt kein *standing*, und doch hatte er ein erstaunlich hohes *standing*.

Die Moderne und dann vor allem die Postmoderne hoben den Umstand hervor, dass der Einzelne bestrebt ist, Statusinkonsistenzen tunlichst zu beheben. Walser löste auch dieses, sein größtes Problem nach unten hin. Er, der Kopfmensch, tat das immer weiter, entschied sich immer wieder für die Variante »Rückzug in die niederen Stände« – wo er sich schließlich allen, dem ganzen Personal, geistig überlegen fühlen konnte. Spätestens mit dem Eintritt in die Waldau, 1929, befand er sich im Schlund jenes Trichters, den die völlige soziale Bezugslosigkeit, der Sturz des Künstlers aus der stürzenden bürgerlichen Gesellschaft, über ihm geformt, ihn damit überformt hatte und der ihn unter dem unbesiegbaren Strudel der Zeit gedrückt hielt. Er saß fest.

Grobfreiwillig hatte er aber schon Jahre zuvor in Kauf genommen, dass er in der Entmündigung enden würde. Denn er war das Gegenteil eines *modern man*. Sein Leben glich vielmehr dem *biós* eines griechischen Helden. Er wollte sein Schicksal zwingen. Er litt unter dieser Ambition. Wie in einem antiken griechischen Stück schien er sich selbst erst dann Aufschluss über sein Leben zu erhoffen, wenn das letzte Wort gesprochen war. Ist es eine Tragödie, ist es eine Komödie? Einmal sagte er: »So habe ich mein eigenes Leben gelebt, an der Peripherie der bürgerlichen Existenzen, und war es nicht gut so?«

Als Robert Walser verstummt war, in der Anstalt in Herisau, holte ihn eine Zeichnung ein, die Karl um 1908 für einen Gedichtband seines Bruders angefertigt hatte. Es fügte sich elliptisch zu dem letzten Bild, das wir von ihm haben. Auf einem solitären Weihnachtsspaziergang starb auch Robert Walser 1956 im Schnee.

Robert Walser stirbt am 25. Dezember 1956 auf einem Spaziergang in der Umgebung von Herisau, Kanton Appenzell Ausserrhoden.

Zeittafel zu Robert Walsers
Leben und Werk

1878 Robert Otto Walser wird am 15. April als Sohn des Adolf Walser,
 Buchbinder, Kleinhändler und Ladenbesitzer, und der Elisa
 (geb. Marti), Haushaltshilfe, in Biel als deren siebtes von acht
 Kindern geboren.

1885 Tod des ältesten Bruders Adolf. Wirtschaftliche Depression führt
 zum sozialen Abstieg der Familie.

1892 Vater Adolf nimmt ihn auf Geheiß der Bieler Behörden vom
 Progymnasium. Beginnt Lehre bei der Bieler Filiale der Berner
 Kantonalbank.

1894 Beeindruckt von einer Aufführung von Schillers *Die Räuber*
 in Biel. Will Schauspieler werden.
 Tod der Mutter Elisa.

1895 Lehrabschluss. Erste Anstellung als Kommis in einem Basler
 Bankhaus.
 Vater Adolf verbietet ihm, Schauspielunterricht zu nehmen.
 Folgt seinem Bruder Karl nach Stuttgart.
 Anstellung bei der Union Deutsche Verlagsanstalt.

1896 Fällt bei der Sprechprobe durch. Will Schriftsteller werden.
 Anstellung bei einer Versicherungsgesellschaft in Zürich.

1897 Verbringt einige Wochen in Berlin. Kehrt eingeschüchtert zurück.
 Erste Gedichte dort und in Zürich.

1898 Erste Veröffentlichung: Lyrik in *Der Bund*.
 Häufige Wechsel von Anstellung und Wohnadresse.
 Internierung des Bruders Ernst in der Klinik Waldau.

1899 Mehrere Monate in Thun. Anstellung bei einer Bank.
 Vier Gedichte in der ersten Ausgabe der Zeitschrift *Die Insel*.
 Rückzug zum Schreiben, auch in Solothurn.

1900 Dramolett *Dichter* in *Die Insel*, München.
 Gemeldet in München.

1901 Umgang mit dem Kreis der *Insel*.
 Dramolett *Aschenbrödel* in *Die Insel*.
 Niederschrift *Fritz Kochers Aufsätze* in Zürich.
 Fährt mit dem fertigen Manuskript nach Berlin.

1902 Versucht, in Berlin einen Verleger zu finden. Kehrt enttäuscht nach
 Zürich zurück. Frequentiert die »Schreibstube für Stellenlose«.

1903 Fabrikarbeiter in Winterthur. Holt die Rekrutenschule nach.
 »Gehülfe« bei Erfinder Carl Dubler in Wädenswil. Erlebt dessen
 Niedergang.

1904 Kommis bei der Zürcher Kantonalbank.
 Häufiger Zimmerwechsel.
 Erstling *Fritz Kochers Aufsätze* im Insel Verlag, Leipzig.

1905 Zürcher Kantonalbank bietet festen Vertrag an.
 Fährt stattdessen nach Biel, dann nach Berlin, wohnt dort bei
 seinem Bruder Karl.
 Der Insel Verlag teilt mit, das Buch verkaufe sich nicht.
 Dienerschule in Berlin.
 Anstellung als Diener im oberschlesischen Schloss Dambrau.

1906 In Berlin. Lernt über Karl den Verleger Bruno Cassirer kennen.
 Niederschrift des *Asien-Gehülfen* (verschollen).

1907 Roman *Geschwister Tanner* bei Cassirer. Gemischte Reaktionen.
 Im Frühjahr Sekretär der Berliner Secession.
 Zieht bei Karl aus.

1908 Roman *Der Gehülfe* bei Cassirer. Vergleichsweise freundliche
 Aufnahme.
 Selbstmord von Karls Freundin Molli. Karl für ein halbes Jahr
 in Japan.
 Kleinauflage einer Sammlung *Gedichte* zu Weihnachten bei Cassirer.

1909 Roman *Jakob von Gunten* bei Cassirer.
 Hermann Hesse schreibt gut darüber in *Der Tag*, Berlin.

1910 Heirat Karls mit Hedwig Czarnetzki.
 Umzug nach Charlottenburg in verfallendes Hotel.

1911 Schreibhemmung nach Misserfolg mit *Jakob von Gunten*. Bruno
 Cassirer unterlässt Vorschüsse.
 Steht im Ruf, öfter zu trinken.
 Vermieterin Scheer verzichtet auf Zahlungen für Kost und Logis.

1912 Tod der Vermieterin Scheer. Cassirer wendet sich von Walser ab.
 Ernst Rowohlt und Kurt Wolff akzeptieren *Aufsätze* und *Geschichten*.

1913 Rückkehr in die Schweiz. Zunächst bei seiner Schwester Lisa in
 Bellelay, Kanton Bern.
 Aufsätze bei Kurt Wolff in Leipzig.
 Beginnt Brieffreundschaft mit Frieda Mermet.
 Beginnt intensives »Prosastückligeschäft«: Prosa und Feuilletons
 für die Presse.

1914 Tod des Vaters Adolf.
 Geschichten bei Kurt Wolff in Leipzig. Robert Musil lobt.
 Auf Empfehlung von Hermann Hesse hin: Preis des »Frauen-
 bundes zur Ehrung rheinländischer Dichter«.
 Erster Weltkrieg bricht aus. Mehrwöchige Einberufungen ins Heer
 (ohne Kampfeinsätze).

1915 Besucht Kurt Wolff in Leipzig.
 Kleine Dichtungen bei Wolff für den »Frauenbund«.
 Monatelanger Kriegsdienst (ohne Kampfeinsätze).

1916 *Prosastücke* beim Verlag Rascher, Zürich.
 Zahlreiche »Prosastückli«, auch in Schweizer Zeitungen.
 Tod des Bruders Ernst in der Klinik Waldau.

1917 *Der Spaziergang* bei Huber, Frauenfeld und Leipzig.
 Kleine Prosa bei Francke, Bern.
 Korrekturdurchgang *Poetenleben* im Militärdienst.
 Poetenleben bei Huber, Frauenfeld und Leipzig.

1918 Niederschrift des verschollenen Romans *Tobold*.

1919	Bruder Hermann, Professor für Geographie in Bern, begeht Selbstmord. Große Geldnot. Nimmt wieder Kontakt zu Bruno Cassirer auf.
1920	Bezieht Dachkammer im Blauen Kreuz in Biel. *Komödie* bei Cassirer, Berlin. *Seeland* bei Rascher, Zürich. Aushilfe im Berner Staatsarchiv.
1921	Umzug nach Bern. Erbschaft von Hermann (stattliche Geldsumme). Niederschrift des Romans *Theodor*.
1922	Größere Geldsumme aus Nachlass eines Onkels.
1924	Schreibt mit Bleistift zahlreiche »Mikrogramme«.
1925	*Die Rose* bei Rowohlt, Berlin (letztes Buch zu Lebzeiten). Wieder Kontakt zu Franz Blei, der *Die Rose* lobt. Niederschrift der *Felix*-Szenen und des *Räuber*-Romans. Mehrfacher Umzug in Bern. Schreibt zahlreiche »Prosastückli«, auch für deutsche Zeitungen.
1929	Walsers Vermieterinnen mahnen sein Benehmen an. Schwester Lisa bringt ihn zum Psychiater. Eintritt in die Klinik Waldau. Diagnose Schizophrenie.
1933	Überweisung in die Heil- und Pflegeanstalt Herisau. Gibt das Schreiben auf.
1934	Entmündigung.
1936	Erster Besuch des Schriftstellers und Mäzens Carl Seelig.
1943	Tod des Bruders Karl.
1944	Tod der Schwester Lisa. Seelig wird Vormund.
1956	Tod am 25. Dezember auf einem solitären Weihnachtsspaziergang. Vier Tage später wird Robert Walser in Herisau beigesetzt.

Auswahlbibliographie

Werkausgaben, Gesamt- und Teilausgaben

Bernhard Echte und Werner Morlang: *Robert Walser. Aus dem Bleistiftgebiet.* 6 Bände. Frankfurt am Main 1985ff.

Lucas Marco Gisi, Reto Sorg, Peter Stocker und Peter Utz (Hg.): *Kommentierte Berner Ausgabe (BA). Werke und Briefe.* In Vorbereitung.

Jochen Greven (Hg.): *Robert Walser. Sämtliche Werke.* 20 Bände. Zürich/Frankfurt am Main 1985ff.

Wolfram Groddeck und Barbara von Reibnitz (Hg.): *Kritische Walser-Ausgabe (KWA). Kritische Ausgabe sämtlicher Drucke und Manuskripte.* Basel 2008ff.

Jörg Schäfer (Hg.), unter Mitarbeit von Robert Mächler: *Robert Walser. Briefe.* Genf 1975; ergänzte Ausgabe: Frankfurt am Main 1979.

Sekundärliteratur

Bernhard Echte (Hg.): *Robert Walser. Sein Leben in Bildern und Texten.* Frankfurt am Main 2008.

Lucas Marco Gisi (Hg.): *Robert Walser Handbuch. Leben – Werk – Wirkung.* Stuttgart 2015.

Jochen Greven: *Robert Walser – ein Außenseiter wird zum Klassiker. Abenteuer einer Wiederentdeckung.* Lengwil 2003.

Robert Mächler: *Das Leben Robert Walsers. Eine dokumentarische Biographie.* Frankfurt am Main 1966; 2003.

Werner Morlang: *Robert Walser in Bern. Auf den Spuren eines Stadtnomaden*. Oberhofen 2009.

Gudrun Ortmanns: *Das Berlin des Robert Walser*. Berlin 2010.

Carl Seelig: *Wanderungen mit Robert Walser*. St. Gallen 1957; Frankfurt am Main 2009.

Peter Utz: *Tanz auf den Rändern. Robert Walsers »Jetztzeitstil«*. Frankfurt am Main 1998.

Bildnachweis

Impressum

Gestaltungskonzept: *Groothuis, Lohfert, Consorten, Hamburg|glcons.de*

Layout und Satz: *Angelika Bardou*, Deutscher Kunstverlag

Reproduktionen: *Birgit Gric*, Deutscher Kunstverlag

Lektorat: *Michael Rölcke*, Berlin

Gesetzt aus der *Minion Pro*

Gedruckt auf *Lessebo Design*

Druck und Bindung: *Grafisches Centrum Cuno, Calbe*

Umschlagabbildung: Robert Walser, aufgenommen Ende der 1930er-Jahre. © KEYSTONE / Robert Walser-Stiftung / Carl Seelig

Bibliografische Information der Deutschen Nationalbibliothek
Die Deutsche Nationalbibliothek verzeichnet diese Publikation in der Deutschen Nationalbibliografie; detaillierte bibliografische Daten sind im Internet über http://dnb.dnb.de abrufbar.

© 2018 Deutscher Kunstverlag GmbH Berlin München

Deutscher Kunstverlag Berlin München
Paul-Lincke-Ufer 34
D-10999 Berlin
www.deutscherkunstverlag.de

ISBN 978-3-422-07472-9